高职高专艺术与设计类教材

设计表现技法

20%
最新教育理念

50%
经典案例解析

30%
最新实战导航

主　编：祝建华

副主编：程雅妮　刘勇奇　李玉兰

U0127659

人民美术出版社

图书在版编目（ＣＩＰ）数据

设计表现技法／祝建华主编．-- 北京：人民美术
出版社，2012.4
　高职高专艺术与设计类教材
　ISBN 978-7-102-05859-7

　Ⅰ．①设… Ⅱ．①祝… Ⅲ．①艺术 - 设计 - 高等职业
教育 - 教材 Ⅳ．① J06
　中国版本图书馆 CIP 数据核字 (2012) 第 064472 号

高职高专艺术与设计类教材

设计表现技法

策　划：王　远
主　编：祝建华
副主编：程雅妮　刘勇奇　李玉兰
参　编：徐春英　李光勤　吴威庭

出　版：人民美术出版社
地　址：北京北总布胡同 32 号　100735
网　址：www.renmei.com.cn
电　话：艺术教育编辑部：（010）65122581
　　　　　　　　　　　　（010）65232191
　　　　发行部：（010）65252847/65593332
　　　　邮购部：（010）65229381

责任编辑：王　远　黎　琦
封面设计：曹田泉
版式设计：黎　琦
编　务：张钟心
责任校对：马晓婷
责任印制：赵　丹
制版印刷：影天印业有限公司
经　销：人民美术出版社
2012 年 5 月　第 1 版　第 1 次印刷
开　本：787 毫米 ×1092 毫米　1/16
印　章：6.5
印　数：0001-3000 册
ISBN 978-7-102-05859-7
定　价：36.00

总　序

肇始于 20 世纪初的五四新文化运动，在中国教育界积极引入西方先进的思想体系，形成现代的教育理念。这次运动涉及范围之广，不仅撼动了中国文化的基石——语言文字的基础，引起汉语拼音和简化字的变革，而且对于中国传统艺术教育和创作都带来极大的冲击。刘海粟、徐悲鸿、林风眠等一批文化艺术改革的先驱者通过引入西法，并以自身的艺术实践力图变革中国传统艺术，致使中国画坛创作的题材、流派以及艺术教育模式均发生了巨大的变革。

新中国的艺术教育最初完全建立在苏联模式基础上，它的优点在于有了系统的教学体系、完备的教育理念和专门培养艺术创作人才的专业教材，在中国艺术教育史上第一次形成全国统一、规范、规模化的人才培养机制，但它的不足，也在于仍然固守学院式专业教育。

国家改革开放以来，中国的艺术教育再一次面临新的变革，随着文化产业的日趋繁荣，艺术教育不只针对专业创作人员，培养专业画家，更多地是培养具有一定艺术素养的应用型人才。就像传统的耳提面命、师授徒习、私塾式的教育模式无法适应大规模产业化人才培养的需要一样，多年一贯制的学院式人才培养模式同样制约了创意产业发展的广度与深度，这其中，艺术教育教材的创新不足与规模过小的问题尤显突出，艺术教育教材的同质化、地域化现状远远滞后于艺术与设计教育市场迅速增长的需求，越来越影响艺术教育的健康发展。

人民美术出版社，作为新中国成立后第一个国家级美术专业出版机构，近年来顺应时代的要求，在广泛调研的基础上，聚集了全国各地艺术院校的专家学者，共同组建了艺术教育专家委员会，力图打造一批新型的具有系统性、实用性、前瞻性、示范性的艺术教育教材。内容涵盖传统的造型艺术、艺术设计以及新兴的动漫、游戏、新媒体等学科，而且从理论到实践全面辐射艺术与设计的各个领域与层面。

这批教材的作者均为一线教师，他们中很多人不仅是长期从事艺术教育的专家、教授、院系领导，而且多年坚持艺术与设计实践不辍，他们既是教育家，也是艺术家、设计家，这样深厚的专业基础为本套教材的撰写—变传统教材的纸上谈兵，提供了更加丰富全面的资讯、更加高屋建瓴的教学理念，使艺术与设计实践更加契合的经验——本套教材也因此呈现出不同寻常的活力。

希望本套教材的出版能够适应新时代的需求，推动国内艺术教育的变革，促使学院式教学与科研得以跃进式的发展，并且以此为国家催生、储备新型的人才群体——我们将努力打造符合国家"十二五"教育发展纲要的精品示范性教材，这项工作是长期的，也是人民美术出版社的出版宗旨所追求的。

谨以此序感谢所有与人民美术出版社共同努力的艺术教育工作者！

中国美术出版总社
人民美术出版社　社长

目 录

第三章　技术问题

第四章　方法问题——技法与表达

第五章　方法问题——数字化技术的运用

第一章 概论

第一章　概论

第一节　设计表现的"语言"特征

一、设计表现技法与设计表达

设计表现技法是设计基础训练的一个重要部分，实际的环境设计表达是建立在设计表达技法之上的专业技巧，既有趣味性又很具有挑战性。环境设计在表现的过程中各个阶段都需要很多技巧和方法，是三维和二维设计表现的系统综合体。

环境工程最终想法能得以实现，其过程首先是通过一个想法产生出一个概念，并以草图的形式展现出来，其次以草图为基础，发展成实体建模和一套按比例绘制的三维、二维设计图，用来探讨、研究细部的设计，过程中可能需要用精确的 CAD 细节图来解释一个建筑是怎样集合的。环境设计表现的主要任务是产生适合设计过程指定阶段的对应图像样式。

本章重点

本章阐述了建筑环境设计语言表达的专业特征，介绍了设计出图从业者应具备怎样的素质基础。

建议课时

5 课时

▲ 钢笔淡彩的表现
在这张用钢笔水彩表现的图中，笔触洒脱、色彩清晰，很容易吸引观众的注意力。但是作为学习者而言，还应思考一下色彩的运用方式：主体色彩、配景车辆的色彩、地面色块、树木色彩以及各个方面相互之间的搭配关系。

▲ 麦克笔的表现
麦克笔的色彩清晰，笔触极富有现代感，使用方便，因此广受人们喜爱。对于表面比较光洁的建筑材质，麦克笔具有较强的表现力。但从另外一个角度看，麦克笔颜色固定，不够丰富，其笔触的处理不易掌握。因此选用麦克笔时，在掌握快图原理的基础上，还要注意色彩的选择和笔触的运用。

环境设计绘图有一种属于自己的语言，在绘图中，应运用适合的语言进行表达。建筑环境设计绘图的语言是各种各样的，语汇是基础。在绘图纸上，所有的线条或笔触都是经过深思熟虑而形成的。环境设计表现体现出了设计者的专业思考，用来表达绘图语言，完善它并发展它，于是它传达出了建筑环境设计的想法，使之成为真实的建筑环境设计体验。

1. 设计表现技法

表现技法多种多样，包括钢笔淡彩、草图等，是通向设计表达的基石。

2. 设计表达

将设计信息、实体模型、三维图像、平立剖面图及各类数据信息通过版面综合在一起，完整地体现设计理念。

▲ 方案素描
这种表现技法能表现丰富的光影效果以及材质肌理，是一种常用而有力的工具。铅笔的色调虽丰富，但不易掌握。

案例解析

项目："灯塔"大厦
地点：巴黎
建筑师：莫佛希斯
建筑时间：2006 年

"灯塔"大厦计划坐落于法国巴黎拉德方斯区，为建筑高达 300 米的"绿色"摩天大厦。这栋建筑由建筑师汤姆·梅恩设计，预计 2012 年完工。"灯塔"大厦的方案说明设计表达包含了草图构思、深化实体模型、三维图像制作以及到最后整合各类的设计信息。

▲ "灯塔"大厦

▲ 草图
草图绘制包括对环境的分析，以及项目自身所涵盖的内容。

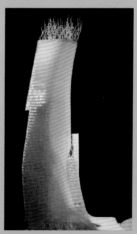

▲ 深化模型
深化模型是在设计过程的不同阶段根据各种规格做的一系列模型。这些模型表现了在设计过程中各个阶段随着方案的深化所体现的重大改变。

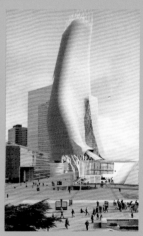

▲ 虚拟现实三维图
通过计算机对目标项目周围环境的真实模拟，客观地反应出建筑物与周围环境的关系。

二、设计表达语言的运用

设计表达语言的运用是设计活动的基础，通过三维图像、二维图形的综合传达出设计中的信息。

项目：体育馆设计
设计者：环艺班
设计时间：2010 年

该体育馆结合场地、周围环境等进行了设计，充分分析了道路与建筑之间的关系。此建筑方案采用了仿生理念进行设计，以贝壳之间柔和的曲线为屋顶，再用斜向的墙体支撑，表现出体育建筑的独特风格。

▲ 立面图
通过立面图能表现出设计项目的基本尺度，以及设计项目的基本形制。

▲ 总平面图
表达出设计项目与周边环境的关系，人流、车流对设计项目的影响，同时也能客观地反应周围环境以及日照情况。

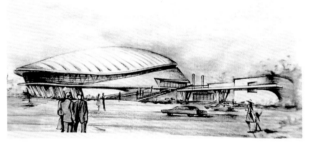

▲ 剖面图
能反应出设计项目的内部空间关系，以及建筑的基本结构。

▲ 三维效果图
能够客观地反应出建筑物在人的视角下呈现的图像，同时可以表现出建筑物的材质和周围环境的尺度关系。

1. 设计的传达过程

在环境设计传达过程中，通过草图能传达出最初的设计构想，通过绘制出准确的平面图和立面图能传达出项目的主要信息。

项目：邓小平故里
设计师：邢同和
地点：四川广安
竣工时间：2004 年

"邓小平纪念馆"设计包括对环境的分析、草图构思、各平立面图绘制等，直到最终项目建成。在这里每个环节都传达出了设计的相关信息。此方案采用四川传统建筑"穿斗"结构为主要特征进行设计，再结合现代材料让建筑与人文、地域紧密结合。

▲ 总平面构思草图
传达了初步设计理念，以及与周围环境之间的关系。

▲ 平面功能布局草图
通过泡泡分析图，生成平面草图，传达出基本的平面功能分区的信息。

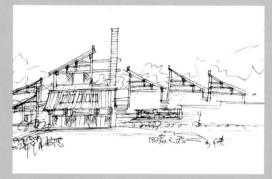

▲ 立面草图
初步表现设计项目的基本尺度和立面元素的运用。

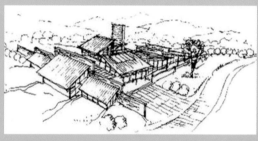

▲ 透视草图
概括了设计建筑个体组成部分的体量关系、尺度关系，以及与环境的协调程度。

知识链接：泡泡图　是规划与环境设计中，将功能区域以"泡泡"的形式设计表达的一种方法，侧重于功能与环境基址设计表达。也是为反映建筑平面功能的划分以及联系而画的图，在设计阶段主要是安排各种不同的功能空间使之趋于合理。

▲ 平面布局
传达出了各个功能布局和区域之间的关系。

▲ 正立面图
正面给人的第一印象比较直接，能传达出设计的整体风格以及立面元素的运用。

▲ 实景拍摄
通过实景拍摄，传达了已建成的纪念馆与环境、人之间的关系，体现了客观真实的信息。

2. 设计多样化的案例解析

　　环境工程所应对的项目都是繁复多样的，设计方法也是多元化的。从设计项目的形式和种类来说，设计方法应多元化地表达，诸如建筑环境的多样化，即便是单一的项目也有多种多样的设计手法。设计方案虽然不是唯一的，但一定是准确、恰当、完整的。

▲ 浮雕工程
从草图构思到施工，一直到最后竣工始终是一个相互影响的过程。

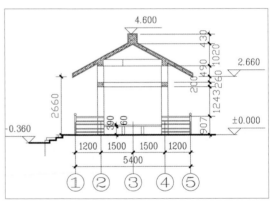

▲ 景观小品
低矮的角柱变异立方体作为景观小品，与亭相互呼应，营造协调的环境氛围。

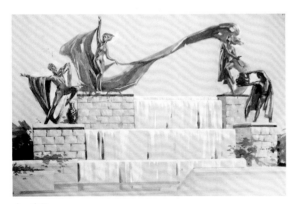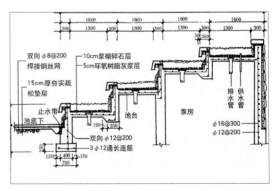

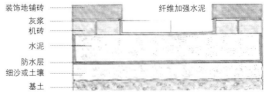

▲ 水景
通过绘制效果图，感受水景营造的真实氛围。

第二节 设计表现的技能条件

一、必经之路——设计与表现的基础

设计表现主要建立在具备专业基础上进行的。设计专业基础通常包括三个方面：艺术基础、专业基础（包括专业技术基础，如绘画、标准惯例等）、专业素质（美学以及专业史论）。

1. 绘画基础

（1）素描

基础素描和设计素描，重点是培养造型能力。

（2）色彩

包括基础色彩、设计色彩、色彩构成，其重点是培养色彩的感知和表现能力。

（3）装饰

考察装饰画、标示、文字、纹样、图案的基础设计与变化的能力。

2. 透视与构图形式

（1）透视

透视图是根据平面图、剖面图与立面图等其中的各种信息来制作的手绘图。要绘制一幅建筑透视图，首先必须要做的是确定图像的视点，然后根据剖面图与立面图提供的信息得到建筑上各个空间高度、开口，如门、窗等的详图信息。

（2）构图形式

构图指的是所要表现的建筑图形、图画以及配景之间的相互组合关系。此种表现清晰而富有感染力。在表现之处，要注意构图间的关系，根据相应的原则组织好画面元素。好的构图也可以带给人艺术的享受。

▲ 城市生命

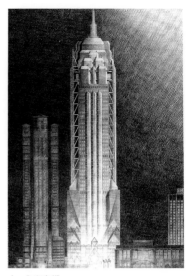

▲ 方案素描
了解设计项目，利用素描关系表现设计方案。

▲ 建筑物风景写生
通过对环境的认知，反应出建筑的色彩关系。

▲ 流经城市的河
体现了作者对环境的思考，以及对环境的一种忧患意识。

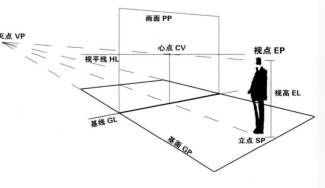

▲ 透视基本原理

▲ 布图
建筑物的形体与图幅横竖要相互匹配，图幅大小要适中。

▲ 配景
树、车相对应集中，以便有效地表达环境氛围。人物应有远近不同的对比。

▲ 协调
视点的选择尽可能表现出主立面，并兼顾侧立面，比例以8:1至5:2之间为合适。

▲ 均衡
建筑环境的组成元素根据建筑的形体在画面的透视走向来布置，以取得视觉上的均衡。

▲ 透视图
能表达出设计项目的直观感受。通过透视原理进行绘制。

▲ 高层建筑表现的构图，由于主体多为竖向，所以要特别留意水平线的配景构图布局。为此专门挑选了一幅滨水高层建筑的表现构图。注意临水一面配景船的处理手法，和对整体构图所起到的作用。可以想象如果没有船，仅有一条水平岸线或配景船为一两艘大型船的情景。

3. 抽象

主要涵盖平面构成、色彩构成、立体构成、光构成、卡通构成，重点培养要素化运用及抽象表达能力。

案例解析

项目：Noailles 别墅花园
地点：巴黎
建筑师：古埃瑞克安

蒙德里安的抽象绘画直接运用到环境工程，*Noailles* 别墅花园就是典型的例子。可见抽象绘画对环境工程的影响。

4. 感知与观察

专业感知与关察是设计的灵感来源和动力来源。

二、成功之路——信任自己的努力勤奋

1. 基础素质

为了使绘制草图的技巧得到改善和进步，绘画是需要经常练习的。观察尤为重要，设计师需要长时间去思考绘画内容。通过绘画可以再现每天所经历的过程。

观察和描述建筑概念的经验是：描绘围绕城市或建筑构架的感受和景象，并把这些同特定的空间或建筑内部联系在一起。与所有的绘图技巧一样，练习和发展你自身的技能以适应不同的状况。当评论概念和想法时，一些徒手创造的、自由的或凭直觉创造的绘画和模型是可利用的最好工具。

2. 技法的"承前启后"

任何设计表现技法都是与一定的生产力和科学技术相关联的，时代的发展与技术的进步都会为之提出新的要求和新的源动力。就建筑表现方式来说，从往日的铅笔画到今日电脑效果图的转变即是最好的佐证，建筑表现的方法当然也不例外。

作业前的思考

1. 设计方案中的表达内容有哪些？
2. 设计方案中表达的逻辑关系？
3. 设计方案采用的表达方法有哪些？
4. 由哪几个部分组成完整的系统？

前期准备

1. 设计方案阅读；
2. 设计案例中的疑点的相关链接书目；
3. 设计案例中的难点的相关链接书目。

还原历史老巷的空间体验 + 体现山城山势轮廓 + 生活性的展示平台

保留场地内部原有人行小巷，还原场地通行的方向性　　连接上下半城，使建筑体量成为场地居民交通和交往的载体　　将原场地丰富的巷道关系抬升至屋顶，形成新的场地关系　　在原地平坦地处形成院落中庭，保留场地记忆

公共性走廊连接科教和展览建筑体量　　通过短桥连接堡坎，将上半城的人流引向屋顶　　划分展览体块，突出的体量在屋顶形成巷道关系　　通过中庭不仅对建筑内部进行采光，并且形成院落空间

▲ 图中展示出设计项目的地理位置以及概念的产生与空间的生成。其中空间生成利用草图大师建立的理论模型。

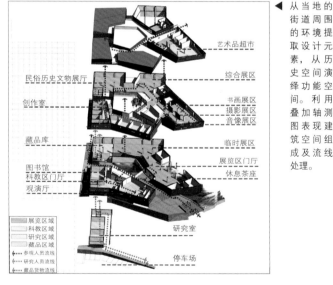

◀ 从当地的街道周围的环境提取设计元素，从历史空间演绎功能空间。利用叠加轴测图表现建筑空间组成及流线处理。

艺术品超市
综合展区
民俗历史文物展厅
创作室
书画展区
摄影展区
音像展区
藏品库
临时展区
图书馆
科教区门厅
展览区门厅
休息茶座
观演厅
研究室
停车场

展览区域
科教区域
研究区域
藏品区域
参展人员流线
研究人员流线
藏品货物流线

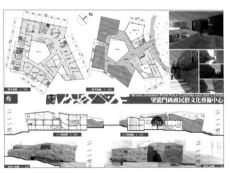

◀ 民俗文化艺术中心设计解析设计项目平立剖面，形成完整系统。建筑局部空间利用 3ds Max 渲染，红色的人物模型让空间显得生动。建筑平面剖面图利用 CAD 绘制，建筑立面图用 SketchUp 绘制。

分析点评

博物馆是文化建筑，是区域标志性建筑。建筑设计努力体现"民俗文化"的本质，努力表达出地域文化精神。设计表现采用综合技法。色彩及平面的设计传达着建筑特有的文化民俗气质，表达严谨而有逻辑性。

第二章　设计表现技法途径

第二章 设计表现技法途径

第一节 基本渲染方法

　　有时二维的建筑图符号比较专业，不易被刚入行的学生理解。三维图对表现建筑环境比较有利，能为建筑环境工程创造一种直观的效果。三维表现图像既能突出主体，也能够用来描述或解释一些设计想法。三维表现图像需要真实感与想象力并存，这样才能够更有效地使人们理解建筑。

本章重点

表现图选择三维表现手法来重点突出建筑想法的特殊面。它可以是针对特定的客户制作的，也可以是针对公众或用户群制作的，因此需要选择适当的方式来向预期的观众表达概念，并简要阐明为了满足他们的需求所做的考虑。

建议课时

30 课时

▲　二维图

▲　三维图

项目：中国移动通信集团重庆分公司生产楼建设项目方案设计
地点：重庆

一、渲染技法类型

　　渲染技法包括方案素描、钢笔淡彩、彩铅、水彩、麦克、水粉、抽象拼贴画、综合技法和模型等。

▲ 钢笔淡彩

▲ 彩铅

◀ 方案素描

▲ 水彩

◀ 麦克

◀ 水粉

▲ 抽象拼贴画

▲ 综合技法

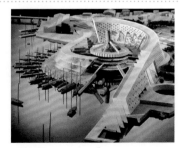

▲ 模型

1. 方案素描

铅笔是透视表现图技法中历史最悠久的工具，其技法易掌握、绘制速度快、空间关系也能表现得较充分。黑白铅笔画的图画效果比较典雅。

▲（1）用 HB 铅笔画出透视底稿，注意保持画面的整洁。

▲（2）按色调的构图与布局，平铺天空云彩，描绘顶部构架的结构关系，冉根据大致的受光区分阴暗面，描绘玻璃、阴影，强化形体。

▲（3）以主体色调为基础，画出配景树木的明暗、体量，配景在玻璃上的镜像，窗的阴影等。

▲（4）完善和调整阶段。调整车辆的明暗面、地面反光、人物布局等，要突出建筑主入口。

训练方法

设计与表达是一个眼、手、脑并用的形象思维过程，它对基本功的要求较高。学习的方法应因人而异。对于初学者，最好的办法就是临摹照片或设计图案作品。在临摹过程中，要分析技法，熟悉材料工具，研究并掌握构成形态的特征与材质的表现技巧，吸收有益的东西，增强自身的表现能力。

在以上章节中，我们从理论上探讨了设计思维与表达的目的、过程、要求和重要的理论基础。本章从设计思维与表达的媒介、技法、综合训练等方面来进行研究，使大家在方法表达技能上得以提高。

工具

铅笔、炭笔、橡皮、素描纸、三角尺、小刀、A4 素描纸 2 张

练习题

1. 完成室内方案素描 1 张。
2. 完成室外方案素描 1 张。

2. 钢笔淡彩

项目实训

作者：李小强
指导：刘勇齐

钢笔质坚，画风较严谨，在透视图技法中，细部刻画和面的转折都能表现得精细、准确。

▲（1）用签字笔画线稿，把握透视，注意整体环境关系。

▲（2）从暗部开始起步，画面围绕景观主题展开，逐步呈现石材、木材、树、水体之间的环境依托关系。

▲（3）着色从物体的固有色入手，进一步表现周围的物体，把握画面的整体关系。

▲（4）调整和完善画面，注意整体与局部的关系、色彩的对比关系。

工具

钢笔、针管笔、水彩纸、水彩颜料、三角尺、彩铅、小刀、A4 水彩纸 1 张

练习题

完成钢笔淡彩技法表现图 1 张。

3. 彩色铅笔

　　水溶性彩色铅笔可充分利用其易溶于水的特性，画出柔和的效果，易于表现丰富的空间轮廓。

▲ （1）描绘建筑轮廓。

▲ （2）给玻璃、屋顶、窗棂以及栏杆着色。

▲ （3）给面砖和落影着色。

▲ （4）给配景树木着色。

▲ （5）给挑檐阴面、建筑物外墙、窗棂和窗框上的落影着色。

▲ （6）描绘人物、汽车、路面，完成作品。

工具

钢笔、针管笔、复印纸、素描纸、三角尺、
彩铅、小刀、A4 绘图纸 1 张

练习题

完成彩铅技法表现图 1 张。

4. 水彩

项目实训

水彩淡雅，层次分明，结构表现清晰，适合表现结构变化丰富的空间环境。水彩颜色透明，便于多次叠加渲染。水彩技法程序感强，画之前需构思绘画程序，以达到最佳效果。调色时叠加次数不宜过多，色彩过浓时不宜修改，多与其他技法混用，如钢笔淡彩法、底色水粉法、彩色铅笔法。

▲（1）给天空着色。

▲（2）给门廊、勒脚、通道和地面着色。

▲（3）调整室内色调。

▲（4）给室内照明着色，用橡皮擦出窗框。

▲（5）给阴影着色。

▲（6）添加配景树木。

▲（7）调整画面，完成作品。

工具

钢笔、针管笔、水彩笔、水彩纸、三角尺、绘图胶纸、刻纸刀、水彩颜料、调色盘、A4 水彩纸 1 张

练习题

完成室外水彩技法表现图 1 张。

5. 麦克笔

　　麦克笔色彩系列丰富，分水性、油性两类。麦克笔表现力强，对于快速的创意和构思草图是一种理想的工具。其着色简便、快干，绘制速度快，风格豪放。麦克笔上色后不易修改，一般应先浅后深。在不吸水纸上所产生的色彩亮丽，在吸水纸上所产生的色彩沉稳、丰富。

▲ （1）在绘图纸上画出底图。

▲ （2）将麦克笔渲染用纸覆盖在底图上。

▲ （3）沿建筑物轮廓贴上绘图胶纸。

▲ （4）给天空着色。

▲ （5）揭下绘图胶纸。

▲ （6）作出窗子和外墙的阴暗调子。

▲ （7）给玻璃着色。

▲ （8）给窗子、室内景物和窗子凹凸部阴影着色。

▲ （9）调整室内色调。

▲ （10）进一步描绘室内和调整阴影色调。

▲ （11）给路面着色。

▲ （12）添加植物配景。

▲ （13）添加车辆配景。

◀ （14）添加人物配景，调整画面，完成作品。

工具

钢笔、针管笔、麦克笔、绘图纸、绘图胶纸、小刀、三角尺、A4半透明绘图纸1张

练习题

完成麦克笔技法表现图1张。

6. 水粉

项目实训

　　水粉技法表现力强，具有较强的覆盖性能。用色的干、湿、厚、薄能产生不同的艺术效果，适用于多种空间环境的表现。分为湿画法与干画法。湿画法颜色较薄，铅笔底稿图形依然可见，便于深入刻画。干画法画面色泽饱和、明快，笔触强烈、肯定，形象描绘深入。表现图中往往是干、湿、厚、薄综合运用。

▲ （1）给玻璃、室内景物和窗下墙面着色。

▲ （2）给墙面着色。

▲ （3）表现墙面质感，给地面和楼梯间着色。

▲ （4）给天空着色。

工具

铅笔、针管笔、水粉笔、水粉纸、调色盘、绘图胶纸、刻纸刀、三角尺、丁字尺、A4 水粉纸 2 张

练习题

完成现水粉技法表图室内、室外各 1 张。

7. 抽象拼贴画

案例解析

项目：黑修道士桥
地点：伦敦
建筑师：林纯正（第 8 事务所）
时间：2007 年

　　抽象拼贴画常被建筑师用来作分层图像。这些图层可以是同一张合成图像里的拟建或已建场地、建筑或物体的图像片段，也可以是平面图、透视图等数码图片与二维或三维的图片。抽象拼贴画比蒙太奇图片能够更加抽象地表现想法。相对于真实，抽象拼贴画通常只是提出假设：建筑师使用抽象拼贴画来表现他们的想法时并不是打算将其表现为一种真实的印象。

经验提示

抽象拼贴画这个词来源于法语单词"coll（粘住）"。这是一项通过整理、分层与粘贴各种材料作为图底来制作合成图片的技术。

工具

色卡纸、图片、布料、刀、胶水、剪刀、钢尺、模板

练习题

准备各种材料，完成抽象粘贴画 1 张。

▲ 这幅抽象拼贴画混合了黑修道士桥的真实照片与海边主题图片，例如冰激凌车、海滩小屋与沙滩排球，集合了固有的真实事物与想象的物体，产生的效果是很刺激、很有力度的，表现了桥的再创造景象。

8. 综合技法

工具

铅笔、针管笔、水粉笔、水粉笔、调色盘、绘图胶纸、刻纸刀、三角尺、丁字尺、A4 水粉纸 1 张、A4 水彩纸 1 张、A4 绘图纸 2 张

练习题

完成各综合技法

▲ 综合技法（麦克、水粉）

▲ 综合技法（麦克、彩铅）

▲ 综合技法（麦克、彩铅、水彩）

▲ 综合技法（钢笔淡彩、麦克）

▲ 综合技法（水彩、彩铅）

9. 模型

模型是用来研究建筑各组成部分非常有效的方式。大体可分为以下几类：

（1）实体模型

实体模型是一种很普遍的表达方式，即便是在 CAD 技术不断发展的全球数字化的今天，实体模型在设计表达中仍占有重要的地位。它能提供一种直观的印象，有助于理解，可以全方位观看，向人们展示设计思想、材质与形状。

案例解析

项目：IBM 公司世界总部
地点：阿芒克
建筑师：威廉·佩德森
时间：1997 年

实体模型可在建筑设计过程的任何阶段进行制作，从概念的形成到确定最终方案。

其次，建立与建筑关联的、与环境尺度相符的环境模型图底。

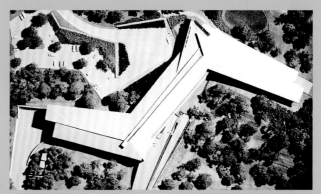

▲ 首先，根据设计概念进行模型构件制作，材料的质地选择与建筑的体量、材料感觉相吻合。

▲ 最后，将建筑与环境设计的效果模型化。

（2）概念模型

概念模型能够以简单的形式快速清晰地表达建筑师的设计概念。对于这类模型而言，材料与颜色的选择是至关重要的。设计时需要将想法单独强调出来并加以夸大，从而使其更加清楚、正确地被理解。在设计的不同阶段所要求的模型制作方式也各不相同。无论什么"形式"，当你选择设计表达形式为实体模型后，就应该开始很直观地思考建筑体量、材料以及模型与设计概念的关系。

项目：Picific Design Center Expansion
地点：加利福利亚
建筑师：塞扎·佩利
时间：1988 年

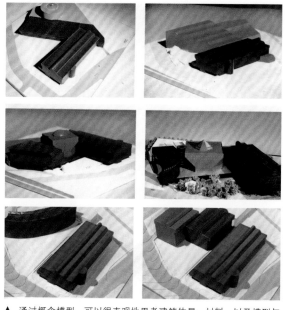

▲ 通过概念模型，可以很直观地思考建筑体量、材料，以及模型与设计概念的关系。

▲ 实验模型推敲　弗兰克·盖里
建筑师经常通过模型来分析场地与建筑之间的关系，建筑体量、比例，建筑造型与空间的关系。实际的三维实体能很好地表达空间关系。因此建筑师经常在很多模型中比较、分析、提炼，以获得最好的效果。所制作的模型和立面图相对应，有助于更好地理解比例、尺度，便于观察分析。

（3）实验模型

　　通过制作模型和雕塑来研究一个建筑设计，可以从对外观、平面、线条和边缘的处理使形式得到改进。这一设计过程是利用模型材料本身的特性所创造建筑的形式，所以比例不是首要考虑的问题。实验模型是按建筑形式追随功能的思想来完成的。

　　在设计过程的这个阶段会制作大量模型来推敲建筑的形式，它的优点是能提供许多建筑视角，以供探讨和思考。

（4）深化模型

　　深化模型是在设计的不同阶段根据任务书的各种规格所做的一系列模型。这些模型表现了在设计过程中经过的各个阶段。它们也可能随着方案的发展做出重大的改变。它们提供了最快的手段寻找并解决三维体量上的问题，并且为设计的发展提供了途径。同时，深化模型也可以作为客户与设计团队之间交流的基础，或者作为检测方案某个特殊方面的手段。

案例解析

这个项目的设计开始由一系列雕塑般的塔构成，里面容纳的电梯与楼梯形成博物馆主要的交通路线。一系列的平台与楼板围绕着它们搭建，形成整个建筑的外形。设计中不同阶段的模型渲染图体现出了整个建筑设计的形成过程。

项目：奇切斯特博物馆
地点：奇切斯特
建筑师：保罗·克莱文·巴图
时间：2007 年

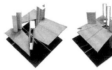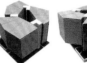

（5）发光模型

发光模型通过使用小灯泡、光学纤维、透明或半透明的材料来创造的一种特殊效果，通常用来重点表现一个方案或设计的特殊方面。

发光模型不仅能够创造一种精彩的美学效果，还会在某些项目上有很好的表现。例如：主要在夜间使用的建筑（剧院、餐厅或酒吧）在晚上会有比在白天更特殊的效果。同时，发光模型还能够表现出发光建筑将对其周围环境产生的影响。

▲ 发光模型（学生作业）
方案模型通过使用小灯泡，以内发光的形式使建筑产生一种特殊的效果，给观者以直观、真实的环境感受。

（6）表现模型

这是方案的最终模型，通常是在项目启动前用来征集公众评价，或者用来向客户展示最终建成建筑的全貌。表现模型的尺度与周围建筑或景观的体量需要经过仔细的考虑，举例来说，如果一个项目与周围特殊点有联系，如重要的建筑、道路或者路线，那么这些东西要在最终的模型中有所表现，因为它们能够对设计起到积极的作用。制作模型的各种材料和有关它们如何与最终方案相联系的信息，都会加强表现模型的真实性。

项目：新农业城镇总体规划
地点：北京
设计：KPF 建筑事务所
时间：2000 年

工具
垫板、金属尺、剪刀、刻刀、工作锯、热线刀等。

材料
卡纸、泡沫纸、木头、聚苯乙烯、泡沫塑料、金属、黏结剂、透明材料等。

▲ 表现模型

▲ 模型制作

二、渲染技法

1．透视的建立

透视图可以分为一点透视图、两点透视图和三点透视图。这里所说的点指的是在图画中所有线聚集在一起的点。每一个因交会而形成的点都叫做灭点。

▲ 两点透视图
常用来描绘场地或街道背景下较小的建筑。

▲ 一点透视图
一点透视图有一个中心的灭点，使得空间的深度感得到加强，经常用来表现室内透视，缺点是会使画面显得呆板，缺乏生气。

▲ 三点透视图
常用来表现较大的建筑与它们周围环境的相互关系。

2. 建筑透视图

　　建筑透视图是根据平面图、剖面图与立面图等各种信息来制作的手绘图。要绘制一幅建筑透视图，首先是确定图像的视点，然后根据剖面图与立面图得到建筑上各个空间高度的细节，同时也得到各种开口，如门、窗等。

经验提示

在绘制透视图时要注意，所有的线都必须集中于灭点；物体越靠近图像的中间，或越靠近灭点，就会变得越小；要想加强透视感与真实性，图像中的空间与进深必须要保持不变。

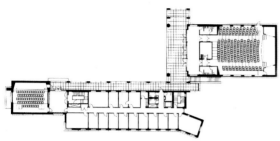

▲ 建筑平面图

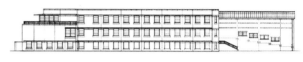

▲ 建筑立面图

▲ 建筑透视图

▲ 建筑剖面图

（1）一点透视

即时训练 1　　一点透视足线法

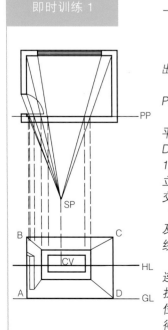

步骤：

1）在画面 PP 线下方留出足够的空间确定基线 GL。

2）确定立点 SP 与画面 PP 的位置关系。

3）以立面图空间高度与平面图相对完成 A、B、C、D。以 AB 或 DC 为高线，在 1.5m 高度作视平线 HL。过立点 SP 向视平线 HL 作垂线，交点即为心点 CV。

4）将平面图中各个内角及转折点与点 SP 相连接，连线交于画面 PP 线。

5）过画面 PP 线上的各连线的交点分别向下作垂线，找出各点在透视图中的空间位置。利用真高线尺寸可求得透视图内各点的空间高度。

即时训练 2　　一点透视量点法

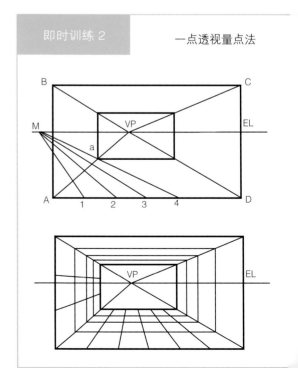

（2）两点透视

即成角透视。两点透视图可根据平面布置的方向，选择最佳角度，有利于设计主体的重点表现。

即时训练 3	两点透视足线法

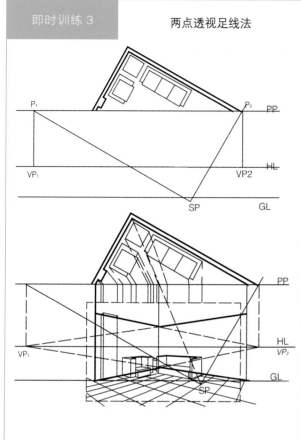

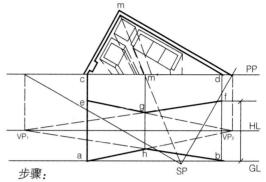

步骤：

1）定平面图的范围及与画面 PP 线间的夹角，定基线 GL 的位置，画出视平线 HL，在基线 GL 线下方定出足点 SP，由此作平行于两墙面的直线交画面 PP 线于 P_1、P_2。由此两点向视平线 HL 作垂直线交 VP_1、VP_2，此两点就是左、右消失点。

2）由 PP 线与内墙面交点 c、d 分别向下做垂线，交 GL 于 a、b，在 ac 和 bd 上确定其高度 ae 或 bf。墙角 m 点与立点 SP 的连线交 PP 线于 m'点，向下做垂线。连接 VP_1、f，VP_2、e，VP_2、a，与通过 m'的垂线交于 g、h。gh 为墙角的透视高，ahge、bfgh 即为墙体空间界面图形。

3）将平面图内各物体转折点与立点 SP 相连，交 PP 线于各点，过各点分别向下做垂线，可求得透视效果。

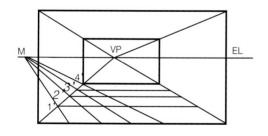

步骤：

1）按实际比例确定宽和高 AB、CD，然后利用测点 M，即可求出室内的进深。例如：AD=6m（宽），AB=3m（高），EL=1.6m（视高），Aa =4m（进深）。

2）从 M 点分别向 1、2、3、4 画线与 Aa 相交的各点 1'、2'、3'、4'距离和为进深。

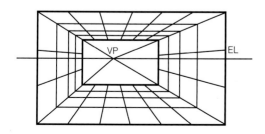

经验提示

1．消失点 VP 定在中心 1/3 段偏左或偏右处。

2．中心消失点偏右，测点 M 则定在视平线右侧。

第二节　基于工程制图的设计表达

施工方法是决定设计的重要因素。

一、绘图种类

表达一个建筑或空间的一套图将包含一系列的平面图、剖面图和立面图。

绘制建筑平面图需要了解并领会所设计的建筑或构造物内不同空间的联系。第一步是形成对整个建筑的概述，这是迈向了解必不可少的一步。概略图由一系列被交通流线（楼梯、电梯或走廊）连接在一起的房间和空间组成。

概略图设计好了，就需要通过引入家具、门和其他元素来详细地安排各个房间的布局。当各个房间平面图完成时，需要按建筑、其房间和它们的功能调整平面图，对材料的使用、几何性、对称性和路线再做进一步的改进。

项目：重庆潼南县太安镇鱼溅坝帝安农业产业园区规划
地点：重庆潼南

▲ 建筑平面图

▲ 建筑立面图

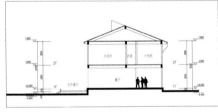

▲ 建筑剖面图

用 CAD 等软件绘制的平面图是设计图纸要首先考虑的。设计平面图设计建筑体量、容量、功能区域分布 的同时，就要考虑到相关联的立面、顶面。平面图、立面图、剖面图是最方便识读图纸尺寸的。

二、绘图惯例

当绘制一个平面图时，应使用图形惯例来描述布局。所谓惯例是指业内的标准，主要有国际标准、国家出图标准等。使用这些惯例，除去了用附加文字解释图纸的必要。线条粗细的变化用来表明在平面图中实体感或永久性的不同程度。粗线条暗示更持久或密实的材料（砖石墙），而细线条暗示了一个临时性的或轻质的材料（一件临时的家具）。

最后，平面图应该显示一个指北针，这样能帮助人们了解设计的建筑与场地和朝向的关系，并了解阳光对不同的空间会产生的影响。

绘图惯例应该被承认，并且设计图需要始终如一地运用它们。然而，一些建筑师可能会采取更特殊的方式应用符号和图中包含的信息类型，创造一种有特色的（如果不是通用的）惯例风格。

项目：南京艺术和建筑博物馆
地点：南京
建筑师：斯蒂文·霍尔建筑事务所
时间：2006 年

　　此博物馆位于中国南京，由相似的透视空间和花园围墙构成，如下面的场地平面图所示。博物馆上层画廊悬浮在高空中，按顺时针旋转依次展开，并以看见远处的南京市的位置结束。

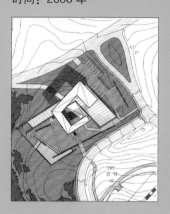

▲ 绘图惯例

项目：人类社会科学大楼
地点：加尼福利亚
建筑师：塞扎·佩利
时间：1995 年

练习题

准备 A2 绘图纸数张，完成室内、室外平面图、立面图和剖面图数张。

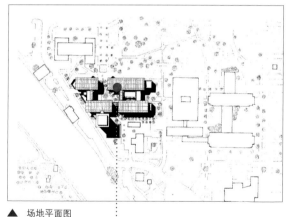

▲ 场地平面图

▲ 一层平面图

1. 平面图类型

　　平面图包括一层平面图、二层平面图、三层平面图、屋顶平面图、位置平面图和场地平面图。

2. 立面图

　　平面是建筑的内部与外部之间的分界面。建筑可以从外部到内部设计，通过立面形成内部的平面。然而，更多建筑师的设计过程通常是以平面图开始的，而立面图是对应平面图而形成的。

3. 剖面图

　　剖面图是在建筑的设计和描绘中最有帮助和启发的图之一。剖面图表达了一个建筑的内部、外部的联系和建筑与房间之间的关系。它们还可以充分展示建筑墙体的厚度和内部元素，如屋顶、外部的边界墙、花园和其他空间的关系。

项目：重庆潼南县太安镇鱼溅坝帝安农业产业园区规划　　地点：重庆潼南

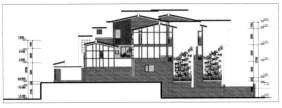

▲ 建筑立面图

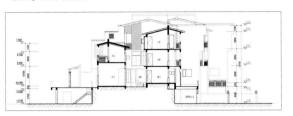

▲ 建筑剖面图

学生作业实训——庭院平面设计　　作者：邓立　指导老师：刘勇奇

作业要求

1. 空间尺度合理、比例关系准确；

2. 透视选择合理、准确；

3. 画面协调，注重整体气氛的营造、色彩运用及材质表现恰当；

前期准备

1. 工具准备：一张 A3 或 A4 纸、铅笔、彩铅、马克笔、直尺；

2. 设计好户型方案；

3. 确定好构图位置。

（1）起稿，用铅笔勾勒出户型园林图，上好墨线，调整好画面比例。

（2）用彩铅或麦克笔上好阴影部分，调整好画面色调。

（3）继续加强阴影部分，从整体出发，注意色彩的变化。

（4）用麦克笔强调暗部，注意暗亮面的变化。

（5）调整整体，上好亮面的色彩，注意画面的整洁。

（6）刻画细节，从整体着手。

分析点评

该平面图布局合理，整体清新，用色大胆，细节刻画深入，节奏明快，色调统一。

第三章　技术问题

第三章　技术问题

第一节　空间表现中的方式

一、基调与形式——智力的游戏

1. 草图——重要的起点

　　草图产生于人们对设计的观察、分析及推敲发展。草图的优点是能够直观地解决设计问题，并能思辨重复地展开自己的设计想法。大部分草图不是按比例绘制的。同样，运用在场地或建筑分析里的图解也不必要按比例绘制。通常草图是对环境所表达出的一种具体的想法，或是设计师对建筑和空间的理解过程。

（1）透视草图

　　要草拟一张透视图首先要做的是观察并研究一个焦点，然后草拟出在这个焦点的角度所观察到的图像。

本章重点

本章阐述了应掌握和解决设计表达绘图的专业技术问题，这些技术问题在业内往往是出图的标准和惯例。

设计表达绘图是一种语言，对于一个已给定的条件，很有必要做出设计绘图。建筑绘图的语言是多样的，但运用词汇是基础。通过线的形式表达，所有的线条或笔触都是经过深思熟虑而得出的。设计表现伴随着设计思考，它传达出了设计师的想法，使之成为一个独特的、真实的环境设计体验。

建议课时

20 课时

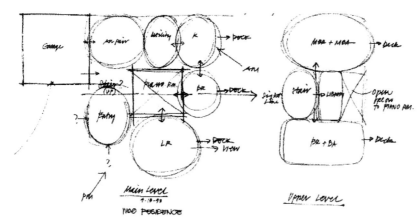

▲　项目分析草图（泡泡图）

▲　场地分析草图　　　　▲　立面分析草图

▲　某公园入口设计分析草图

各种设计思考分析草图
草图是设计的起点，是成就设计师重要的手段。草图的工具是多样的。

案例解析

项目：Giffords 总部
地点：汉普郡
建筑师：Design Engine 事务所
时间：2004 年

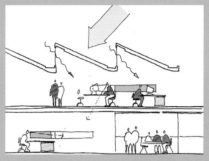

▲ 充满激情的表现使枯燥的方案推敲过程变得趣味盎然。

▲ 海蒙特·扬所做的分析方案草图
扎实的写实功底和独特的线条组合，使草图既起到实用的分析推敲作用，又有赏心悦目的艺术价值。从某种意义上说，设计师这种随时流露出的艺术修养，又会增强客户对设计师的信任感，从而提高设计师自身的价值。

（2）草图绘制

在草图绘制工具中最重要的是速写本。初学者建议先选择使用 A4（210 mm x 297 mm）的速写本，纸张会有足够的地方容纳不同的实践草图。A5（148mm x 210 mm）的速写本对于出行者来说会很方便。A3（297mm x 420mm）的速写本非常适合草拟实物和大比例的图像，如立面的绘制。

钢笔、铅笔和彩色工具，都可用来绘制细线条、明暗面和细节部分。重的线条可用来强调绘图的形式和实物。

使用一系列纤维尖头的钢笔，会绘出不同层次的线条。铅笔有不同的规格，可选择软的铅（B 型）和硬的铅（H 型）。一个 0.5 毫米的自动铅笔，使用软硬度不同的铅，就变成一个灵活的画图工具。

用黑色的墨水钢笔画草图，墨线与白纸所够成的对比会形成很清晰的图像。

知识链接：常用的草图绘制用具

自动铅笔（0.3 或 0.5 毫米）
纤维尖头钢笔（0.2、0.5 和 0.8 毫米）
可调节的三角板（20 厘米）
45°的三角板
60°的三角板圆模板
30 厘米的比例尺一卷
白色描图纸
一卷誊写纸
A3 的描图垫（60 克）
A3 的薄膜垫（50 微米）
画图板
速写本
卷尺
一套曲线板

　　画图时尽量少用橡皮，可以从所绘制的不同的草图中去寻找灵感，速写中的草图是对所绘图画的收藏，可以记录创作过程中大量技巧和想法的发展过程。

　　每次绘图时可多尝试使用新的绘图工具和新的方法，可以帮助自己丰富和加深绘图的体验。

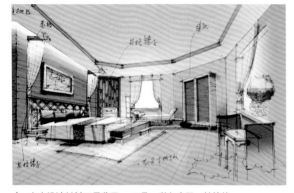

▲ 室内设计材料运用草图　工具：彩色底图、针管笔

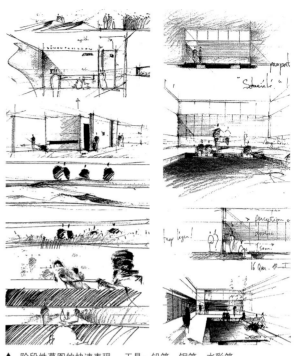

▲ 阶段性草图的快速表现　工具：铅笔、钢笔、水彩笔

（3）草图总类

　　主要分为概念草图、透视草图、分析草图、观察草图、框架草图、实验草图等。

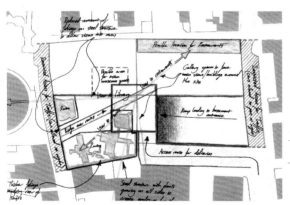

▲ 分析草图　工具：针管笔、彩铅

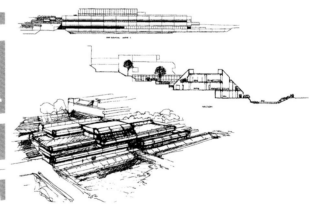

▲ 透视草图及立面框架草图　工具：针管笔

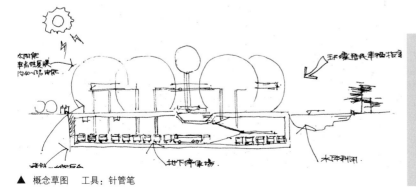

▲ 概念草图　工具：针管笔

练习题

1. 运用 A4 纸分别做概念草图和透视草图，工具不限（在教师指导下完成）。

2. 用 A4 纸临摹分析草图。

经验提示：画草图小技巧——一点变两点

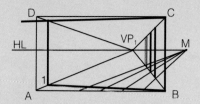

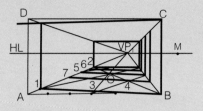

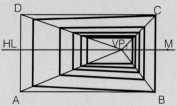

▲ 1. 在1.6M处设视平线HL、灭点VP1，M任意选定，另一点M也任意选定，实际长宽A、B、C、D各点连接灭点VP1利用M点定进深，任意选取点1连接1B并向上做垂线。

▲ 2. VP1与AB中线交1B于3点，1点连接对角进深端点与VP1—3交与底面中点，连接B与中点O延线与VP1交于2点。利用对角线快速找出各透视中点与进深点延线交A2各点。

▲ 3. 分别向上作垂线得到"一点变两点"的新的透视图形。

▲ 一点变两点作图法
　一点变两点透视图能增强空间的进深感，使画面生动、主次有序，表达的重点可得到加强。相比之下一点透视略显呆板，没有两点透视"抓人"。

八点法画圆　　透视图形的垂直等分对脚线　　对角线分割透视图　　透视面的延伸

八点法画圆的透视　　透视图形的垂直等分　　分割透视图形　　透视面的形体延伸

经验提示：K 线法　　会使整个面的面积增加，在绘制视效果图时能更好地表现设计师的想法。

▲ 1. 在 1.5M 高处设定为视平线 HL，灭点 VP₂ 及 M 点任
意选定，另一灭点线也任意定出，然后利用测点 M 求出
物体的进深。

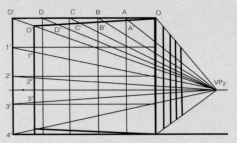

▲ 2. A、B、C、D 与点 1'、2'、3'、4' 分别与 VP₂ 连结，
得到点 A'、B'、C'、D' 和 0"、1"、2"、3"。

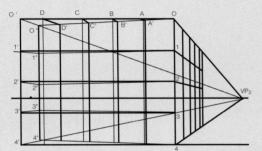

▲ 3. 连结 1—1"、2—2"、3—3"，画出 A'、B'、C'、D' 的垂直线。

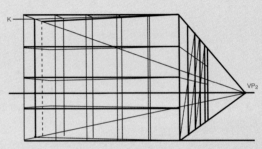

▲ 4. 利用介线 K 进行两次分割。

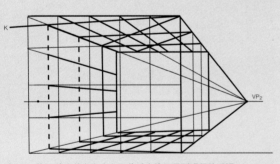

▲ 5. 将 K 线上的各交点向下作垂直线即得到理想的透视。

（4）草图分析思考

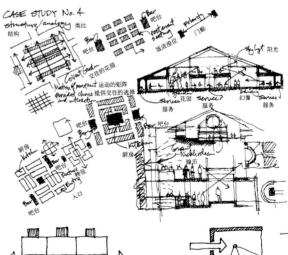

饭店设计思考草图 ▶

练习题

准备1张 A4 纸，用 K 线法
绘制室内透视图。

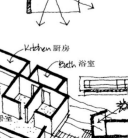

居室空间室内设计思考 ▶
草图

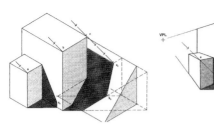

▲ 借助画法几何求形体阴影。

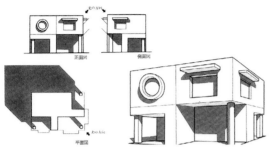

▲ 正光源投影，其缺点是所表现的建筑体积感不强。

工具

A4 纸、铅笔或绘图笔、钢笔

练习题

选择一组建筑或景观设计，分别添加上面光源和下面光源，观察光影与体量感的变化。

▲ 正等
主体的三个轴尺寸与投形尺寸相等。水平方向保持投影的特征不变，整体上与垂直线成一个夹角，夹角一般选定为 30° 或 45°。

▲ 斜等
主体的三个轴尺寸与投影尺寸相等。水平投影方向的角度有所调整，正交的 90° 变成了斜交的 120°。矩形的一边与垂直线成一夹角，夹角一般为 30° 或 45°。

2. "语法"——专业智慧的选择

单纯的透视图、渲染图并不能完全准确地表达空间环境，建筑环境设计表现是涵盖画法几何的二维表现、轴测图、复合色画法、色彩概括提炼、文字概述等综合画法的选择与运用，其设计内容与表达的基本形式是极富脑力的"专业智慧游戏"。

（1）画法几何

在画法几何中，借助于投影体系的方法，我们可以将三维物体以若干二维平面投影方式表现出来。

▲ 侧光源投影，所表现的建筑体积感强烈，此方法可经常采用。

（2）轴测图

轴测图在设计表达中被广泛运用，但用途上往往被忽视。轴测图具有几何特性，所以能够准确地反映出建筑设计的真实尺寸。

轴测图以建筑物投影的几何形为基础，将主体的平面性整合还原成立体的几何图像，可以很容易地表述建筑物剖面的骨架、内部空间的设计、复杂的外部形体，给人以直观的感受。

（3）各自的表现特征

30° 轴侧图立体感较强；45° 轴侧图能最大程度地反映三个面；0° 轴测图能完整地反映两个面。

▲ 零角度
　主体的三个轴尺寸与投影尺寸相等。水平方向保持投影的原有特性，因而一条直角边与画面垂线重合。

（4）阴影

　　利用阴影增加建筑设计体量感。

（5）扩展

　　有意识地强调阴影，使其扩大化，这种方法可用于平、立和剖面。

（6）层叠

　　是将实体按平面剖切的表现方法。

（7）拆分

　　将设计实体按结构或按设计意图分解的表示方式。

▲ KMD 作品
　建筑阴影进行了人为的扩展，更加突出了建筑的体量感。

▲ 光影基础
　右图阴影的绘制增加了建筑的体量感。

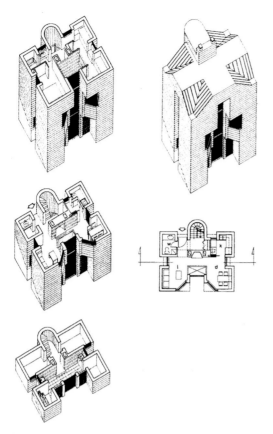

▲ 层叠
建筑平面到顶面进行了层叠表达，很直观地表现了建筑设计的内外关系和内部结构。

▲ 拆分
建筑组构分解，准确清晰地表达了建筑构件的组成，使这种拆分的表现成为其设计的最佳路径。

工具
钢笔淡彩或水彩、A4 水彩纸

练习题
选取实拍一鸟瞰建筑，分别进行 30°、45° 和 0° 轴测图的绘制，观察其立体感的表现和视觉面的大小。

（8）剖面图

　　剖面图可以揭示建筑形态的内部，用来推敲建筑室内外之间的关系或者揭示建筑的内部结构、整体构造和建筑的设计是如何与概念想法相联系的。剖面图的设计表达技法常是 30° 轴测图、45° 轴测图或透视图，通常表现方式为去掉平面、墙体向人们提供对建筑内部或形态内部一目了然的模型。

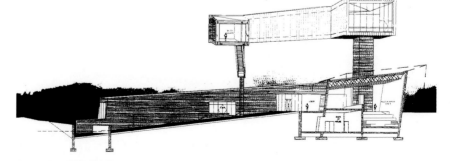

项目：纽约大学
地点：纽约市
建筑师：斯蒂文·霍尔建筑事务所
时间：2007 年

▲ 长剖面图和短剖面图
此图运用长剖面图和短剖面图相互结合的方法。长剖面图是从平面最长的部分绘制的，用来表达建筑内部之间的相互关系。短剖面图来源于平面中最窄的部分。

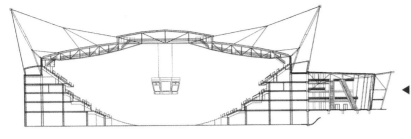

◀ 某体育馆设计立面剖面图
该长剖面图表达了体育馆下方的场馆内部
看台和隐藏在地下旁边建筑之间的关系。

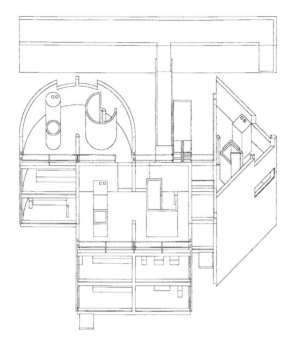

◀ 剖面图和其他表现法结合
这样的结合有助于阐明一个建筑环境的
设计。例如，剖面的透视图是把二维的
剖面图与一个 0° 轴测图结合在一起，用
来间接表明建筑的内部空间。

（9）剖面实体的模型

实体模型是以剖面图的形式（切开）制作为启发，更好地理解其建筑设计，展示的内部空间。
一个复杂方案的实体剖面模型能充分地说明建筑与周围环境或景观的关系。活动的剖面模型甚至还
可以做到随时打开或关闭，以充分地展现建筑的内部与外部的空间。

项目：麦哲伦子午线三角洲
地点：伦敦
建筑师：皮尔西·康纳建筑事务所
时间：2005 年

▲ 剖透视图是剖面图与透视图的结合体。它们能揭示设计方案内部之间的联系，还有其
各个部分是如何共同发挥效用的。

工具

麦克笔、曲线板、三角板

练习题

用 A4 水彩纸绘制室内家装设计当中某一主要视觉界面的剖切图。

项目：Aichi Arts Center
地点：Nagoya Janpan
建筑师：Shigeru Shindo

▲ 日本某艺术中心设计实体剖面图
设计表现图将透视图与整个空间的剖面结合在一起，加深了人们对两座建筑空间之间，以及建筑单体如何与周围环境结合的理解，形成了人们对此方案的认识。地下停车场、演奏厅、屋顶花园及建筑内部空间之间的联系在此画面中都展现得淋漓尽致。

二、"A 角"与"B 角"

　　建筑环境设计表现能对设计想法进行补充和完善。很多时候，方案只需要图像表现（实验性方案或设计竞赛的参与资格阶段）。同样，图像表现必须能清晰地传达设计的想法、概念与意向。要做到这些，需要在设计图中所包含的信息、其他所有补充性文字或为文字配的图像之间保持"主"与"次"——"A 角"与"B 角"的一种平衡，才能确保方案设计与建筑环境设计特征能够方便有效地被解读。

1. 柯布西耶模度尺

　　勒·柯布西耶根据黄金分割的原则，在设计房屋时以人体尺寸为出发点，拟出了一个"模数制"的比例方法即：人、车、植物等要素是我们衡量空间大小的标尺，是永远不能消失的"B 角"。

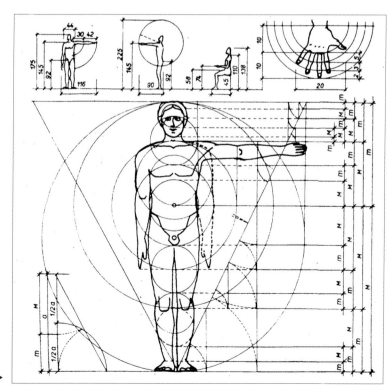

柯布西耶模度尺 ▶

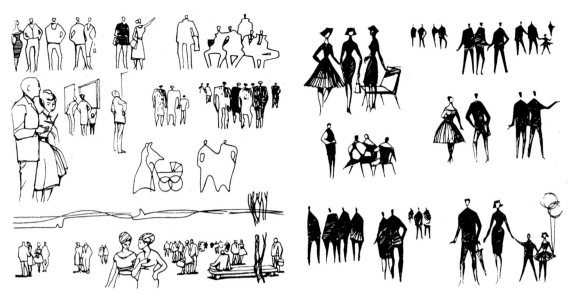

▲ 人物的不同画法除作为尺度外还可以强化设计效果。

2. 人物与空间尺度

▲ 人物造成尺度大小的对比

▲ 人物组群与陈设的尺度关系　　▲ 以人物来反映轻松的环境设计。

◀ 此方案中人物排列散乱，情节会喧宾夺主。

▲ 人物及车辆画法，人与车辆都是彼此的环境尺度。

练习题

1. 运用不同方法的临摹，完成钢笔与人物尺度关系的绘制。
2. 完成人物、植物与空间尺度关系的绘制。
3. 在设计作业中，配置车辆、人，体验人、车与建筑空间的尺度关系。

◀ 建筑、人和车辆的钢笔速写

注意人体在图上的位置。在一般情况下，透视图上的人体可以布置得自然一些，并注意与周围景物的相互关系，以起到陪衬构图的目的。避免将人物布置在一张图的中心线上，或者在所画建筑物的轴线上，要力求不与建筑重点部位相重合。在透视图中，人物只能起到对空间构图的陪衬作用。

人物不能成为"A 角" ▶
图 A₁ 中，人在中轴线上，成为舞台主角，是不恰当的。图 A₂ 中人物处在同一平面上，削弱了建筑物。图 B₂ 和 B₃ 的人物在建筑轴线上，这也是需要避免的。图 B₁ 和图 A₃ 中的人物安排，A₃ 是比较合理的。

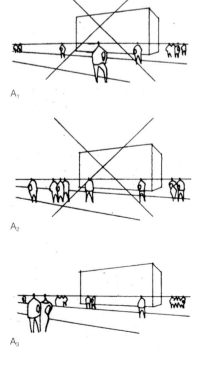

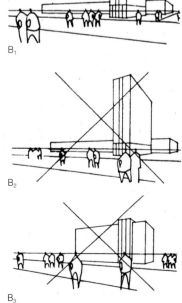

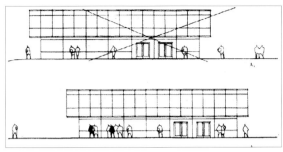

▲ 图 B_1 中的人物挡在了窗前，图 C_2 的人物位于建筑轴线上，削弱了建筑的展现，产生的情节和对比使建筑成为了背景和道具。图 B_2 和 C_1 中的人物安排是合理的。

▲ 人物的组群会影响画面的效果。

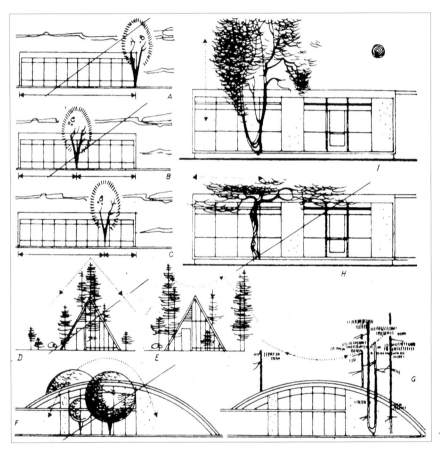

◀ 几种植物合理与不合理的配置

3. 立面与环境

立面形成了建筑的"外表"需要与其背景或周围的环境相关联。环境是舞台，建筑是舞台上的重要角色——"A 角"。任何设计都要与周围景象相呼应，并揭示设计方案。设计表现技法应很好地表达出这样的主次关系。

箱根 DIC 公司职员宿舍 ▶

项目：Emsworth 活动中心立面图
地点：Emsworth，英国
建筑师：洛奇·马洽特
时间：2007 年

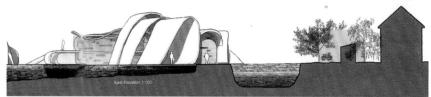

▲ 该设计思想与场地环境相呼应，突出了环境的特点。这个灵感来源于大海。这一形式决定了所用材料和建筑结构系统的选择。首先建立外观，然后随着形式的改变和发展确定建筑的功能。这些立面展示了场地和周围环境，一侧是大海，另一侧是郊区的住宅。

工具

A4 水彩纸、颜料采用水彩或水粉

练习题

选择建筑景观立面效果图进行解析，绘出立面（或剖切立面）与周围景观环境的立面图或剖切图。

4. 视点的选择

为了表达设计的主次关系，视点位置的选择是十分重要的，会直接影响到效果图的绘制。

不同视点所绘的透视图 ▶
为了突出某一面的设计，视点的选择是非常重要的。图 1 表明了三个不同的视点在平面上的位置；图 2 是视点在正中间所看到的景象；图 3 是在图 1 中 O_2 视点看到的右侧面的设计图；图 4 是视点在 O_3 时看到的左侧面的景象。

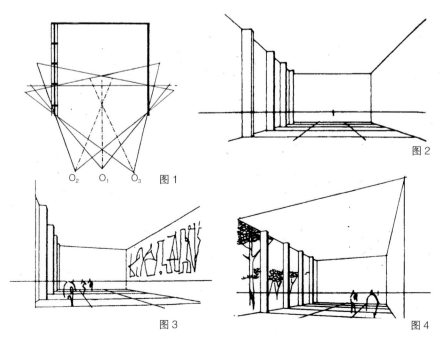

O_2 O_1 O_3 图 1

图 2

图 3

图 4

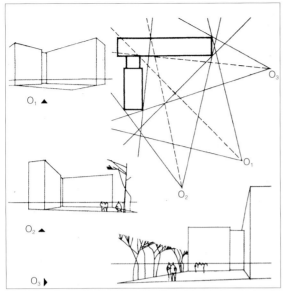 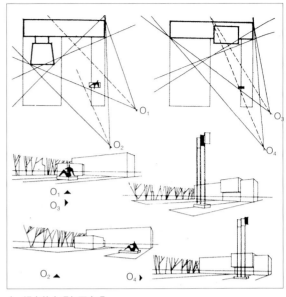

▲ 视点的选择

　　"L"形建筑的视点不宜选择在正中间。视点在 O_1 时选择的视点两边的建筑投影差不多，主体建筑不够壮观。O_2、O_3 都是合理的视点。

▲ 视点的合理与不合理

　　在复杂的环境中，视点的不合理会让建筑物和景观要素重叠，突出不了主体效果。O_1、O_3 是不合理的视点，O_2、O_4 是合理的视点。

5. "主"与"次"

　　绘制效果图为了表现设计主体，经常会省略一些次要的因素，如建筑自身的材料表现或周围的环境，这样更能突出设计的"主角"。

▲ 某接待大厅内部设计

用水粉颜料画出玻璃穹顶的天空和来来往往活动在大厅的人群，并将其他位置留白，突出设计重点，渲染气氛。

▲ 朝鲜餐馆入口设计

用麦克笔着重表现了入口立面的设计和建筑与周围人之间的关系，省略了周围建筑的立面。

6. 设计图的"语言"

　　是表达设计图思想和与他人进行信息交流的媒介，能够使图中所包含的信息能够更快速地被理解。

▲ 常州运河改道工程用地状况分析图
　　从此图中能明显看出各项目的布局，很好地解释了平面图中整个规划布局与环境的协调性，如生态、环保、设计合理性等方面。

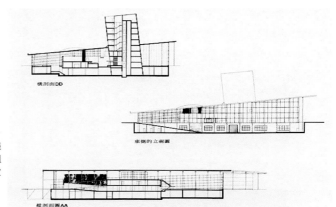

線条宽度在绘图中的运用　▶
在剖面图中，剖切的地方线条会粗一些。粗线易辨认，传递了图中主要的信息，细线是辅助信息。设计图中常规定越粗的线条所表达的材料越密实。细线条在平面图中用于描绘家具和一些可变的元素，常用来表达关于方案的附加信息。

7. 材料

　　在建筑环境设计图中，材料的使用也要表现出来。材料肌理的不同可以通过线条的粗细、虚实和阴影的变化来体现。

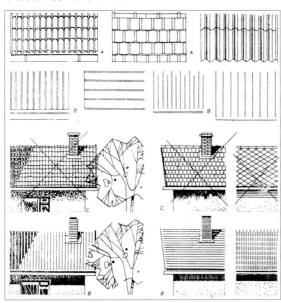

▲ 屋面材料合理与不合理的表达方式

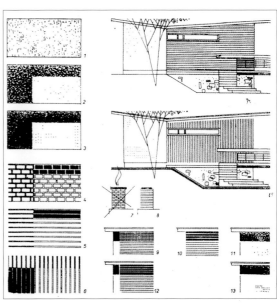

▲ 立面材料合理与不合理的表达方式

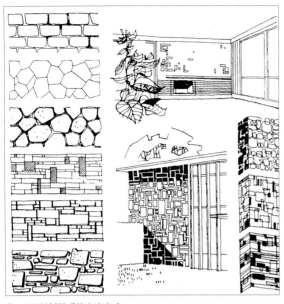

▲ 立面材料肌理的表达方式

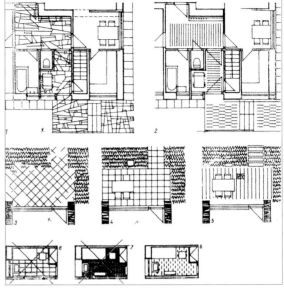

▲ 室内地面材料合理与不合理的表达方式

工具

钢笔或针管笔、A4 纸或速写本

练习题

选择一组建筑环境，观察其材料的运用，重点进行对材料表现的写生。

8. 植物

植物形态各异，设计制图都是根据不同植物的特征，抽象其本质，形成"约定俗成"的图例来表现的。

▲ 植物平面表示方法

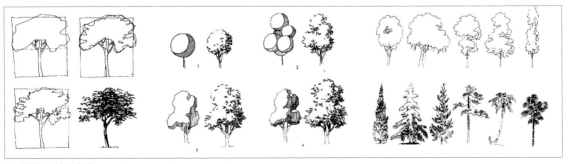

▲ 植物立面表示方法

工具

钢笔或针管笔、A4 纸或速写本

练习题

分别绘制植物平面图、立面图、剖面图及透视图

假想剖切平面

剖面图 A

剖面图 B

植物透视与剖面表示方法 ▶

▲ 植物出图的形式感

▲ 植物的表现与层次

9. 案例与图符

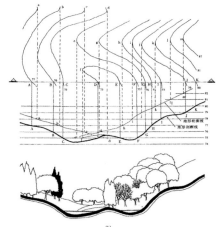

▲ 图为与等高线结合的竖向图的绘制
首先确定剖面；其次完成该剖面竖向图；
最后进行植物配置设计。

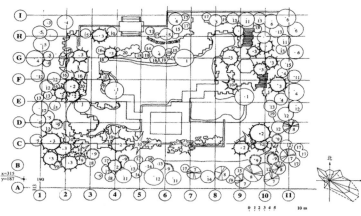

▲ 植物平面布置的设计图

10. 出图技法

平面的表达技法多样，要选择最佳表达出图的技法。

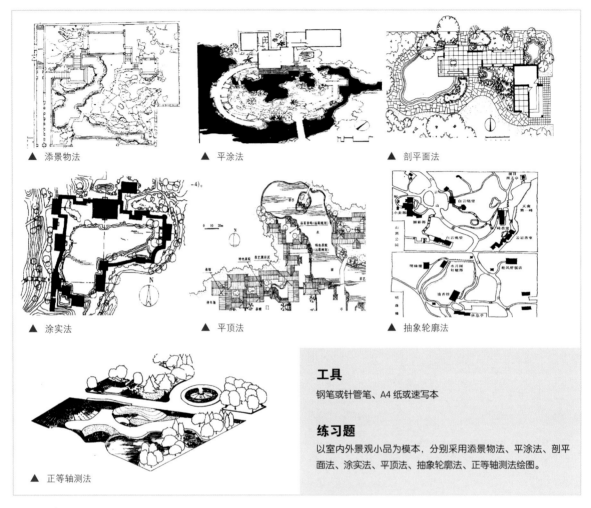

▲ 添景物法

▲ 平涂法

▲ 剖平面法

▲ 涂实法

▲ 平顶法

▲ 抽象轮廓法

▲ 正等轴测法

工具

钢笔或针管笔、A4 纸或速写本

练习题

以室内外景观小品为模本，分别采用添景物法、平涂法、剖平面法、涂实法、平顶法、抽象轮廓法、正等轴测法绘图。

11. 速写

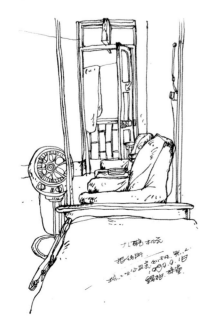

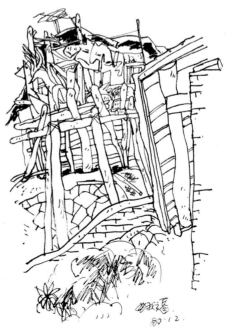

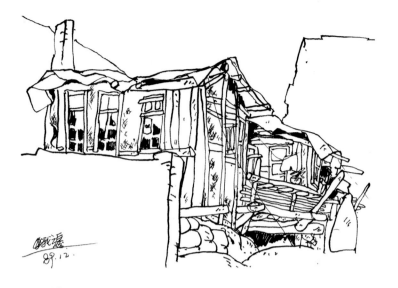

三、美的法则

1. 比例

比例有着多种含义。绘画可以是按比例的、超出比例的或不按比例的。历史上已经有了一系列的比例系统，例如中国古典建筑运用了一个模数化的测量系统，根据建筑的规模与等级选择相应的模数。勒·柯布西耶在建筑设计上也是用与人体比例相关联的模数系统。

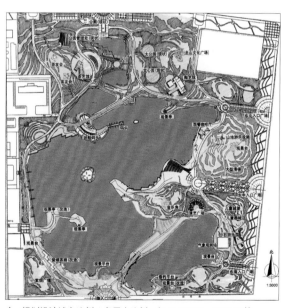

▲ 规划设计城市比例，多用小比例，如 1：10000、1：5000 等

◀ 按比例绘制的草图 程雅妮 祝建华

知识链接：模数

是选定的尺寸单位，作为尺寸标准的增值单位。建筑设计中选定标准尺寸单位，是建筑设计、建筑施工、建筑材料与制品、建筑设备、建筑组合件等进行尺度协调增值发展的基础。

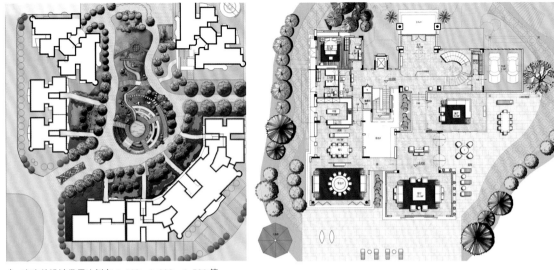

▲ 室内外设计常用比例有 1: 100、1: 200、1: 500 等。

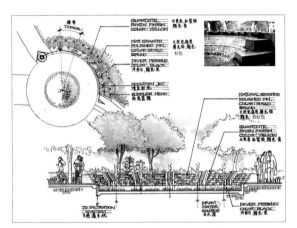

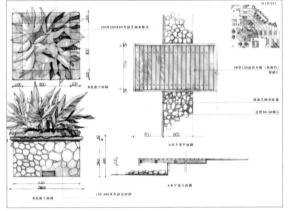

▲ 细部设计常用比例有 1: 5、1: 10、1: 20、1: 50 等。

练习题

1. 在 A4 纸上画满 10 毫米方块组成的网格。

2. 选择一个静物，它可以是一个水杯、一个笔袋，或者任何不超过你所绘纸张大小，只占页面 1/3 的东西。

3. 记录物体的尺寸。在网格里按 1:1 的比例画出物体的平面图、立面图和剖面图。

4. 按 1:2 的比例画出物体的平面图、剖面图和立面图。

5. 再按 1:20 的比例画出物体的平面图、剖面图和立面图。网格里的每个方块容纳的是 200 毫米。你不得不画出更多物体周围的信息，需要包括桌子、房间和周围的其他任何细节。

6. 再在新的 A4 纸上画出由 10 毫米的方块组成的网格。

7. 按 1:200 的比例画出物体的平面图和立面图。每个方块相当于 2000 毫米，图中将会突出更多的物体细节和周围的空间。

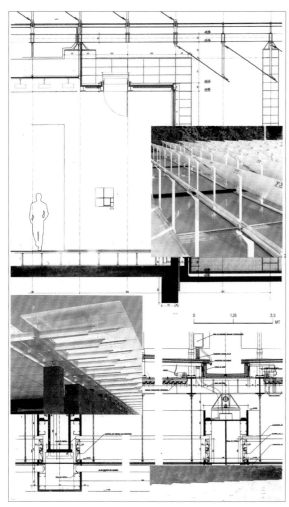

▲ 某屋顶设计细部图

项目：Centaur 街住宅
地点：伦敦
时间：2004 年至 2005 年

2. 细部图的比例绘制

会让人们对空间或者建筑有更深层的了解，对进一步的研究建筑结构很有帮助。它是方案设计图纸，是指导实践的系统"蓝图"。细部图表现出了设计想法的微妙之处，并阐释了材料结合的过程，与设计概念产生着共鸣。在环境设计里，有些细部是共有的，它们普遍适用于标准的建造技术与材料中；还有一些特殊设计的细部是需要对它们进行特殊设计和定制的，以符合特定条件。

这些图的常用比例有 1:2（真实尺寸的一半）、1:5（真实尺寸的 1/5）或 1:10（真实尺寸的 1/10）。当绘制细部图时，需要考虑每个细部与整体之间的联系，体现整体方案的概念。细部的设计方式要求要与建筑平面、立面和剖面设计在思想上持同样的严谨度。

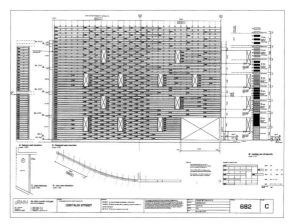

▲ 此图展示了建筑的弯曲立面，使设计师不仅能对这复杂的弯曲表层进行仔细地研究，而且还能用于帮助解释他们怎样组建此建筑。

3. 研究测量和比例练习

第一步先测量，并按真实尺寸画出物体，更好地了解当按一系列不同的比例绘制这些物体时，它们的尺寸是怎样替换的。可以使用以下比例：

1:2（真实尺寸的一半）、1:20（真实尺寸的 1/20）、1:200（真实尺寸的 1/200）。注意这些比例中的每一个按 10 倍递增。

按比例绘制草图，有助于更好地理解真实的比例。在每个阶段，先描绘的物体将越来越小，而它周围的空间将相继显现出来。这一练习体现了按不同比例绘制物体所出现的特征。

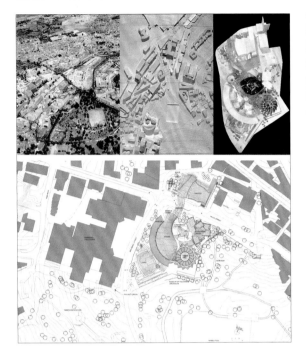

▲ 2010 年上海世博园区规划
把设计重点突出，周边环境作为图底，通过不同的色块与线条来分析规划，整个设计一目了然。

◄ 建筑场地分析　弗兰克·盖里
通过卫星地图确定项目位置及周边环境，并运用图底映射来分析项目，从而为设计提供参考。

四、风格与选择

　　设计表现图可以通过不同的专业技法巧妙地应用，以使图像表现的风格与建筑环境设计的风格相呼应。

　　设计语言使得设计图产生多种表现的可能性。设计语言的运用至关重要。基于对方案设计的深入了解，设计师应有选择地使用语汇媒介和表现形式。为了使客户有足够的信心来将方案实现，设计师的设计表达肩负着重要使命！

▲ 为了表达古典主义的建筑设计风格，设计师用淡淡的熟褐和土黄水彩描绘出怀旧的空间。

▲ 这种朴实的画面效果正好保持了与别墅自然田园风格设计的一致性。

设计表现深受设计内容、风格等内在的、思想的、本质的要素的制约。设计者的绘图风格必须与此相适应——表现风格需要与设计内在精神和文化相关联。

▲ 住宅的设计风格亲近宜人，通过亮丽的水粉色和前景中小孩们玩耍的场景，将景象描绘得淋漓尽致。

五、激活"语言"活力——空间序列

在空间表达中常用二维图片表现三维的空间与场所，例如假立体和色彩的运用能让二维图片变得更丰富，表达更明确。

▲ 奥德特——基太罗花园平面设计　布雷·马克斯
现代绘画也影响着设计表现的传达，这张平面图就受到"印象派"的启发。如何在平面图中运用丰富的色彩，需要大家以此为基础，进一步揣摩。

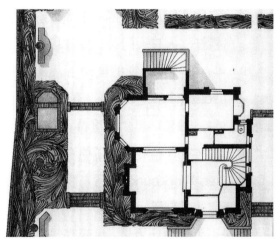

▲ 花园平面设计　贝得·贝伦斯
将形体的材质肌理和光影通过色彩表现出来。

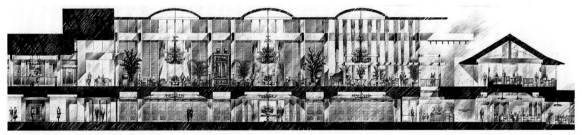

▲ 英国 Micheal Hackett 作品
由于有光线的存在，我们才能看到客观事物。在光的照射下，物体由于形状不同，会表现出不同的明暗色调。这种明暗变化与形体一致的关系，使平面图也会有立体的感觉。

练习题
找一个设计案例为载体，运用计算机进行新的语言效果尝试。尽可能选用新的设计软件与插件，利用色彩、线框、构成进行平面上三维图形的设计表达与尝试。要求用 A3 相纸出图。

六、创造"眼前一亮"的"新意"

在跨学科的大背景下，设计表达能从相关的艺术类学科中学到许多渲染与表现的技法。

设计表现图能机械直接地表现提议方案，能激发各种期望。设计师需要同时具备工程师与艺术家的眼光，使客户相信一个充满可能的设计。

蒙太奇图像是最简便的方法之一，它是通过剪切、粘贴与分层的方法处理、组合一些照片得到新的图片。在环境规划中，蒙太奇的技术是将已存景象的图片叠加在方案设计图像上。

▲ 项目：学生宿舍方案
地点：鹿特丹
设计师：杰瑞米·戴维斯
时间：2007 年

将方案的实体模型与场地的数码照片叠层处理，完成最终设计方案的效果。

▲ 上海浦东国际金融大厦
方案的鸟瞰图与立面图线在同画面中重叠排列，表达清晰，让人眼前一亮。

练习题
将一个方案的设计效果图和信号片运用拼贴和蒙太奇的手法放在一张图片上，你会发现不一样的效果！

第二节 面向大众——设计图解词汇

设计所面对的环境对象十分庞杂，标准"语言"往往是设计表达的"通用"语句，也就是设计"通用"媒介，面对受众就是"大众语言"。

一、"逻辑"

在设计分析当中，图与图之间的逻辑关系常能说明很多问题，而不需要过多的语言。

图9 社区战略
图9-1 蓝的渗透与绿的植入
图9-2 绿地中的"岛屿"
图9-3 活跃的滨水地带
图9-4 最短的步行距离

图10 景观战略
图10-1 绿的植入
图10-2 蓝的渗透
图10-3 多重指向滨水
图10-4 连续的步行道

▲ 设计分析的逻辑关系 常州运河改造

▲ 卧室设计表现图
在家装设计中，通常情况下委托方不是专业设计人员，所以在设计语言表达时，越简单直接越好。

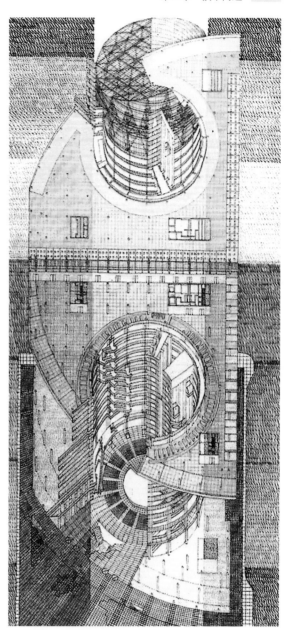

▲ 项目：伊利诺斯州中心的建筑设计
建筑师：赫尔穆特·杨

对于大中型项目，设计语言越专业、越有新意越好。此图用轴测图以二维的手法准确地表达了三维空间，同时展示出室内和室外空间，有助于加深人们对建筑整体的理解。该图清楚地展现了平面、结构、拱廊、中央大厅、交通要素和屋顶。天空和地面颜色的变化表达了该建筑外立面色彩的丰富特征。

同样的基地用不同的颜色和图形来表达设计的分析图，并把不同的分析图加以叠加，明确它们之间的逻辑关系，让整个设计分析一目了然。

二、关系

侧重于规划层面的表达——环境、场地规划侧重于具体环境工程的设计渲染表达（室内、室外）。

三、修饰

设计整体表达的节奏控制、主次渲染修饰等。

▲ 入口局部设计
平面图、立面图、剖面图和详图之间的关系明确，总图上粉红色区域的位置关系相呼应，十分明确。

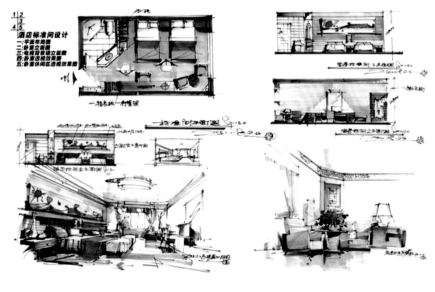

◀ 某酒店标准间设计
房间的总平面、各个立面和效果图的关系通过图示，很清楚地说明了要表达的设计内容。

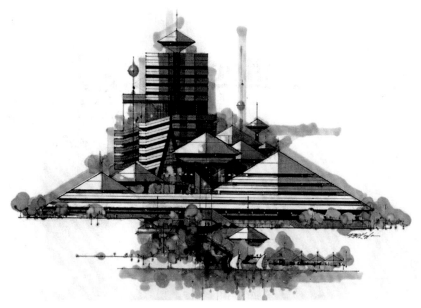

◀ 修饰在设计表达中的运用
为了突出建筑的形式感，整个渲染都围绕着主体。背景的宽笔触也是向上的，前景的环境也随着建筑依次展开。

第三节 设计表现的起点——画面优化分析

一、方法

画面优化，围绕设计方向与目标、能量与活力、特征与基调、创造与清新展开。

1. 提炼法

删去图中与设计主体或设计结构或关键结构无关的一切元素，以突出设计表达的主体。

2. 简化法

用较少的符号或色标概括归纳较为繁复的内容，使设计语言"装饰化"，赏心悦目，易于被人们接受。如果图中能用符号、色标说明问题的，则绝不用文字。

项目：海环球金融中心设计
设计：KPF 建筑师事物所／株式会社入江三宅设计事务所

提炼法 ▶
此图为了强调建筑的体量与形式，省略了一些影响效果的外部环境，突出了整个设计的重点。整个画面经过精心提炼，达到了足以"震撼"人心的设计效果。

项目：西安长安区艺术家村概念设计
设计：冯琳、李丹笛、谭明洋、胡璟

简化法 ▶
利用图底映射做出的简化的设计表达，简化周围元素，凸显设计建筑群与河流之间的关系。

林地　建筑用地　道路　水域　耕地　闲置用地

3. 精选法

强化设计图中的某一部分，可在设计图体系中引起特别关注。

4. 比较法

以同样的设计图解语言并置或重叠使表达更易于对比。下面三幅均为钢笔线稿，其中两幅经过不同的点、线的排列组合来突出了建筑阴影的关系。

▲ 此图是一张单纯的钢笔线稿。

▲ 这张钢笔画通过疏密不同的点，经过排列来刻画光影变化和玻璃的质感。相比较，比上图更有层次感。

◀ 以横、竖、斜线的组合来表达阴影光感的透视关系。建筑体量比上两图要好，显得丰富生动。

项目：Wansey 街社会住房
地点：伦敦
时间：2005 年

◀ 此透视图为了强化表现建筑庭院空间的关系，主要用色彩向人们展示了方案的立面效果和建筑空间是怎样与庭院设计相结合的。

二、表现形式的细节变化与归纳

1. 细节变化

首先要引人入胜。虽然透视图经常用来描绘空间的真实印象，但是透视图并非是所表现项目的实际效果与尺寸。设计出图时，透视图必须经过调整与处理，来决定应该显示的内容。

有时候空间的细节就是所要表达的重点，细节的细致刻画往往能让一张平庸的效果图出现闪光点，以吸引观者。

◀ 某建筑外立面设计
此图较好地表现了反射玻璃和镜面金属的质感，光洁而清新。金色镜面圆柱、门框色彩亮丽。画法上强调高光与周围物体映射在色调上的反差，突出镜面的材质。

2. 归纳

要走出繁复与纠结。设计所运用的表达技法路径很多，所绘二维、三维设计图纸也很多。面对繁复的图纸，要使繁为简，避免重复，图纸系统的归纳思考与合并是非常必要的。

如三维设计图纸设计空间重点难点的表达，二维图纸的平面、立面、侧立面、剖面与详图的合并，同一个立面、侧立面图同时有可能表达剖面等。编图中充分做好图纸的内容分项，养成避免繁复的好习惯。一套好的设计图纸，一定是语言清晰、精炼，逻辑系统完整的！

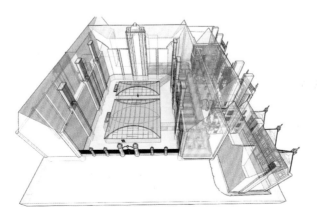

练习题
选择一张立面图进行立面和剖切的设计绘图，看看你发现了什么？

▲ 这张用 CAD 建模完成的透视图完整地表现了四个立面和庭院的布置，很好地归纳了设计语言，使设计图具有举一反三的表现力。

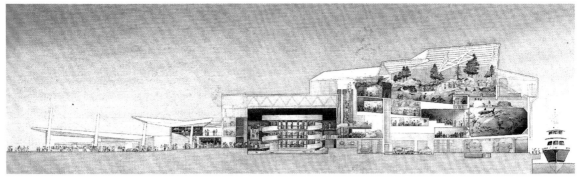

▲ 剖切透视图反映了整个建筑的立面和二、三层的海底世界内部，出图体现了设计师"独具匠心"的归纳。

学生作业实训——家居空间设计

作业要求

1. 使用 A3 图纸；

2. 功能区域设计布置，由动线展开——由概念到方案；

3. 描绘平面布置图（手绘，并进行色彩描述）；

4. 描绘轴测图——计算机辅助设计。

前期准备

1. 平面基址图阅读；

2. 工具及软件的准备：针管笔、麦克笔；

3. 相关教科书及相关链接书目；

4. 优秀相关表达案例解读。

◀ 运用动线，进行动静功能区域及形式的分析，完成设计概念草图。

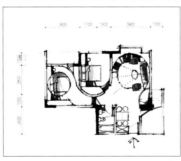

◀ 室内陈设和家具的深化设计，采用麦克笔进行重点渲染，平面布置一目了然。

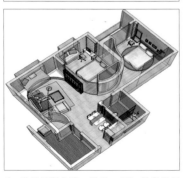

▲ 选择轴测角度，用 SketchUp 软件绘制轴测效果图，明确表达出空间关系。

分析点评

家居空间是与人类关系最为密切的居住环境，是常见的建筑装饰设计内容。方案努力营造功能合理、舒适安逸的家居环境，设计表现采用方案草图、CAD、麦克、SketchUp 软件等综合技法，表达严谨而富于逻辑性。

第四章　方法问题——技法与表达

第四章　方法问题——技法与表达

第一节　设计表达的媒介

一、设计内容与传达媒介

　　用系列图纸展现建筑设计的一部分，这是一个有趣的挑战。图中的信息表述既要准确又要相互联系，如同一个古典浪漫主义的功能空间与现代快节奏的功能空间的设计语言要区别对待，不能采取同一设计表达形式。要运用一个能被普遍认可和易理解的系统，清晰地表达设计的方案。

1. 对委托方用什么语言"说话"——方式合理

　　委托方设计项目内容、设计风格定位及其设计要求，决定设计表达语言所使用的"语句""语法"，最后发展成为表达"方式"。

本章重点

环境设计语言形式是多元化的，答案虽然不是唯一的，但环境设计确有准确、恰当、完整的表达。本章探讨了设计图信息表达既准确又相互联系的基本方法。

建议课时

30 课时

◀ 日本某停车场（现代的）
作品对玻璃材质、光感的表达，充分体现出现代快节奏功能空间的特征——简洁、明确。

◀ 茶室（古典的）
作品利用彩铅平和的画法，表达出古典茶室这一休闲空间的舒适、恬淡。

项目：空中玻璃屋　▶
地点：纽约
建筑师：Bernard Tschumi 建筑事务所

为增强设计方案的表现效果，这幅照片将白天的实景照片做成负片夜景效果，从而更加突出"空中玻璃屋"的特殊造型和形态，留给观者更深的视觉冲击，体现一种未来的、科幻的人居空间。

2. 怎样"说话"——准确表达"语言"媒介的选择

设计表达具有多种表现的可能性。要成功地表现一个建筑环境设计方案或概念是一种挑战。为了准确运用形式媒介，需要传达出方案独特的概念与精彩的表现技法，做到这一点并不容易。其设计表达绘图与模型应基于对方案设计的深刻思考和了解。设计要通过建筑师所选择的媒介、表现的形式与挑选的图像版式传达给委托方，其设计语言要能够深深打动委托方，使得最终的方案具有实现的可能性，这也是进入未来工作岗位的唯一要求。设计表达图画与模型表现了提议项目未来的样子。

设计表现图应达到应有的品质：它们所表现的项目可以建成，并且使委托方憧憬项目的成功建成。就这点来说，设计师所提供的方案不仅仅是设计图纸，更是未来能够实现的建筑环境项目。因此需要用专业的、看得见的视觉图像去说服客户，使他们有足够的信心实现方案。

▲ 项目：伊利诺斯洲中心
地点：美国
建筑师：赫尔穆特·杨

此设计中，轴线图以二维的手法准确地表达了三维空间，也同时表达了内外空间，有助于加深对建筑整体的理解。该图清楚地展现了平面、拱廊、中央大厅、交通要素及屋顶。天空和地面颜色的变化表达了该建筑外立面色彩丰富的特征。图面表现风格与建筑真实风格也非常一致。这是难得的佳作。

这幅作品赢得 1990 年度美国 Huge Ferriss 建筑画大奖。作者　▶
Gilbert Gorski 准确捕捉了光影的微妙变化，使建筑的存在不像是直观看见的，更像是被感受到的。

建筑环境设计表现深受当代文化与图像设计的影响。设计表达绘图风格需要与时代精神和文化有关联。所以，除标准惯例下的建筑环境空间与形式的特定表现手段之外，在如今跨学科学习的大背景下，从事建筑环境设计绘图的人要从相关的艺术类学科中汲取营养，不断充实发展设计渲染与表现的技法。

建筑环境设计表现图可以机械地、直接地表现提议方案。更重要的是，它需要激发各种期望，从而将观者带入一个充满想象与可能的世界。设计者需要同时具备工程师与艺术家的眼光，使人们相信一个充满可能的新世界。

二、表达设计内容与表达

1. 强调哪些"话"——完整

设计表达给人以直观、准确的视觉效果，设计师需明确地选择恰当的手法，准确完整地表现出设计的目的。

设计表达侧重准确与完整性。在完整空间和序列的设计基础上，要突出设计重点、亮点、难点，在表达形式上给它们留出重要篇幅和位置，其特色是要结合内容和设计风格，来决定表达语言。一系列三维图片可以通过精心编排重新获得一种环视建筑环境或穿越建筑环境的空间序列感觉。空间序列的变化可以用来说明设计概念的重要方面，如建筑环境的内部流线或者到达与进入建筑物的方式。

▲ 项目：学生公寓方案
地点：鹿特丹
建筑师：杰瑞米·戴维斯
时间：2007 年

这张透视草图有效地使用了色彩来活跃建筑立面。参照物（人）的使用，通过现代拼贴手法赋予建筑周围空间一种真实感和活力。

▲ 项目：柏林联邦总统府竞赛方案
地点：柏林
建筑师：弗朗西斯·索勒（法）

设计立意取自于未来，由此展开思路，建筑师用刻花玻璃、半透明彩色遮阳板包裹建筑的外表面。设计图上闪烁不定的反射和光影的流动创造了未来媒体和信息的意境，流畅而透明的建筑界面表达出了轻松自由的气息。

2. 让委托方清楚满意的设计

要做到寻求任务书的最佳关系，建立"语汇"之间的有机联系，要完整、系统，做到设计内容的系统归纳。

L 地形	A 建筑	S 结构	H 供暖与通风	P 管道	E 电气
工地平面图 L.1	地下室平面图A1	基础平面图 S1	地下室供暖 H1	地下室管道图P1	地下室电气图E1
路面和弯道 L.2	一楼平面图 A2	基础详图 S2	一层供暖 H2	一层管道图 P2	一层电气图 E2
绿化 L.3	二楼平面图 A3	一层框架 S3	二层供暖 H3	二层管道图 P3	二层电气图 E3
细部图 L.4	三楼平面图 A4	二层框架 S4	三层供暖 H4	三层管道图化P4	三层电气图 E4
	房顶 A5	三层框架 S5	供暖详图 H5	管道详图 P5	电气详图 E5
	立面图 A6	房顶框架 S6			
	立面图 A7	结构详图 S7			
	剖面图 A8	结构详图 S8			
	剖面图 A9				
	楼梯截面图A10				
	内部立面图A11				
	详图 A12				
	详图 A13				
	详图 A14				
	详图 A15				
	详图 A16				

中等规模建筑物典型施工图表。▶
设计内容完整、系统、全面，
逻辑关系明确，一目了然。

▲ 设计理念

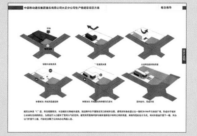

▲ 环境分析——映射图运用

▲ 计算机辅助设计进行的建筑建模解析

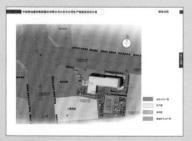

▲ 建筑的环境关系

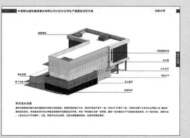

▲ 建筑设计理念

▲ 使用计算机渲染的建筑设计效果

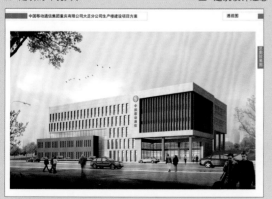

◀ 项目：中国移动通信集团重庆分公司建设项目方案设计
地点：重庆

学生项目作业实践 1

现代办公空间设计需要为使用者提供一个办公空间所需的功能性场所，创造良好的空间秩序与环境，以彰显企业形象，提高办公效率。本设计在技法上采用电脑作图，营造了一个高效、简洁的办公环境。

项目：成都高新区百丽办公空间(已完工)
地点：成都
设计：李勇、刘啸等
指导：祝建华
施工单位：重友建筑装饰公司

▲ 顶面布置图
CAD 完成功能区域划分。

▲ 电气系统图
电气系统图中的负荷决定了线径、穿管、线的类型、熔断器的设计。

▲ 电器布置图
强电弱电的布置，是基础工程的组成"部分"。

▲ 会议室效果图

▲ 顶面灯具布置图
根据平面功能区域进行的顶棚照明设计，是照明回路与控制设计。

▲ 培训室效果图
3D Max 完成的效果图，真实、简洁。

学生项目作业实践 2

项目：场地景观设计
设计：李萱
指导：祝建华

　　局部景观透视图与场地分析有机地结合，直观地表达了场地与局部的关系。

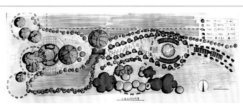

◀ 总平图
用淡彩快速表达出功能区域划分与环境之间的关系。

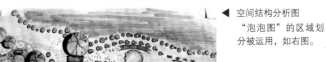

◀ 空间结构分析图
"泡泡图"的区域划分被运用，如右图。

学生项目作业实践 3

此方案在遵循传统寺观建筑形制基础上，因地制宜，从山腰到山顶形成整体序列，在景观节点上合理安排大殿位置。因材制宜，巧妙利用当地石材、木材，体现设计地域性和可持续性。

项目：金蝉寺规划方案
地点：四川射洪
设计：程雅妮、徐春英、车璐
指导：祝建华

▲ 立面景观分析图
地形环境、建筑景观组成天际线。

▲ 总体规划图
计算机渲染的鸟瞰图，充分表达了建筑群与环境之间的关系。

▲ 景观道路分析图
鸟瞰图的图底，运用很直观的"方向箭头"来组织、表达。

▲ 景观轴线分析图

▲ 天王殿效果图
建筑利用传统和挡土墙的设计，运用计算机辅助设计，使建筑主题非常突出。

◀ 道路规划图
"泡泡图"的区域以道路连系的表达形式表现，非常直观。

◀ 景观小品分布示意图
包括各区域的景观设计概念钢笔、淡彩草图。

学生项目作业实践 4

项目：场地景观设计
设计：宋梅玲
指导：祝建华

本设计较全面地分析了场地因素，快速而较为熟练地运用手绘草图准确地表达了设计意图。

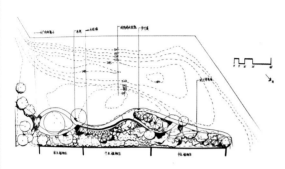

▲ 基址运用等高线分析图

▲ 道路设计图

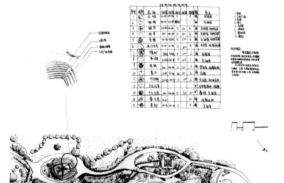

▲ 植物种植设计图

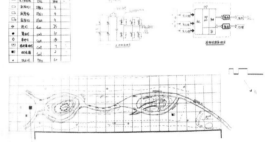

▲ 道路的照明设计——位置图和线路设计

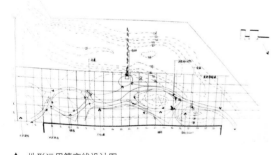

▲ 地形运用等高线设计图

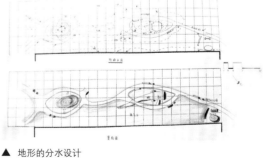

▲ 地形的分水设计

▲ 运用色彩的功能区域布置图

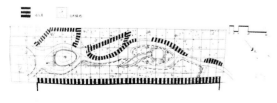

▲ 运用色彩和符号清晰地表达了设计内容的绿地设计图

学生项目作业实践 5

项目：丹棱滨水景观设计方案
地点：成都
设计：程雅妮、李惟恬
指导：徐伯初

基于对项目的分析，此设计围绕水来展开整个景观序列。利用地形和天然滨水环境以及研究人在滨水空间的行为是此设计的重点和亮点。

（1）借鉴水的主题，引导人们对自然、生态、环境的追求。
（2）创造一个生态的、可持续发展的公园。
（3）讲求艺术元素和生态元素相结合。
（4）通过整体型的道路系统，让各个空间有机地联系起来。
（5）通过水岸、水体和生态湿地的整体性设计提高景观的质量。

■■■■ 通往市区主道路
■■■■ 通往城外公路
■■■■ 景观间道路
❋ 项目位置
❋ 丹棱公园
❋ 大雅堂景观

▲ 运用计算机建模的地形环境分析图

▲ 用 PS 等软件绘制的滨水景观设计总平面图

▲ 场地设计的表达图

▲ 驳岸、码头设计

▲ 用 PS 等软件、"泡泡图"等方法绘制的道路动线与视点组织设计表达图

▲ 用 PS、手绘完成的各区域所对应的景观设计及效果表达

第二节　设计表达方法与目标

一、绘图种类

设计表达目标分析与确立建筑设计有许多阶段，不同的阶段伴随着不同的绘图种类。

二、设计步骤

设计表达流程是一个分析与表达语言综合运用的过程，按设计思维过程展开，有以下几大类：

1. 设计分析阶段

实地分析、资料分析、设定目标。

2. 设计构思阶段

"概念"草案、阶段草案、确定草案。

3. 设计定案阶段

评估选择、正式设计表达、方案素描及效果渲染。

项目：黔江五星级酒店方案设计
地点：重庆

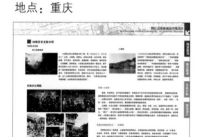
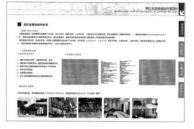

▲ 设计分析阶段

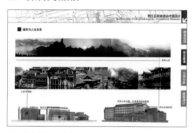

▲ 设计构思阶段

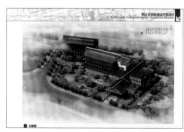
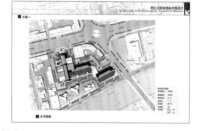

▲ 设计定案阶段

4. 设计反馈与修正阶段

包括"正"反馈、"负"反馈、修正完成（设计变更图、设计竣工图）。

设计与表达是一个眼、手、脑并用的形象思维过程。对于初学者，最好的办法一是临，临摹优秀设计绘图作品，在过程中熟悉各种材料工具的表现力度和使用技巧。二是看，多看优秀设计效果图作品，分析其表现技法；三是增强自身的能力，从临摹优秀作品到独立的运用。

▧ 二层平面图

▧ 侧立面图

◀ 设计反馈与修正阶段

第三节　设计表达的形式

一、排版与表现

　　设计思想的传达是关键的，如何组织和展现它是一个重要的设计因素。

　　设计图的排版直接影响读者对于设计概念的解读。设计图版式绝不是单纯的平面设计，重要的是反映了项目设计的内在逻辑关系。将一组平面图、立面图与剖面图编排起来就可以建立起预期的立体形状。这些图像的排版方式很重要，只有通过恰当的编排，才可以叙述"正确"的设计方案。

　　平面图类似于地图，画出了房间、空间与流线的关系。当剖面图与平面图放在一起被解读的时候，可以得出建筑空间的高度与它们之间的竖向关系。立面图则反映了平面图中表示的门与开口的关系。要正确讲述设计的故事，这些图既要标准规范，又要仔细关联，以使它们之间的内在联系更清晰。

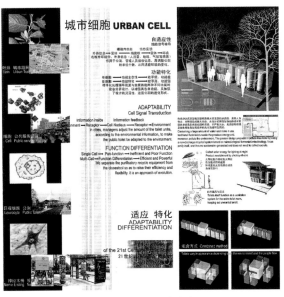

▲ 项目：21 世纪公共厕所际设计竞赛
　设计：杨锦、朱熠

▲ 项目：21 世纪公共厕所际设计竞赛
　设计：谯华芬、孙靓

　　这两个竞赛方案都在有限的画面内表达了众多的设计内容，反映了项目设计的内在逻辑关系。同时，形式上有较强的视觉效果，主题突出，详略得宜，疏密有致。

1. 纸张尺寸

许多建筑图通过 CAD 软件绘制，可以被保存为多种格式与尺寸。这些图要转换的尺寸取决于它们要打印出图的大小，也就是由展示图所要展示的地点与展示方式来决定。

（1）ANSI 纸张尺寸

名称	英寸 × 英寸	毫米 × 毫米	相似国际型号
ANSI A	8 × 11	279 × 216	A4
ANSI B	11 × 17	432 × 279	A3
ANSI C	17 × 22	539 × 432	A2
ANSI D	22 × 34	864 × 539	A1
ANSI E	34 × 44	1118 × 864	A0

除 ANSI 系统以外，还有一套为建筑学而设置的尺寸。

名称	英寸 × 英寸	毫米 × 毫米
Arch A	12 × 9	305 × 229
Arch B	18 × 12	457 × 305
Arch C	24 × 18	610 × 457
Arch D	36 × 24	914 × 610
Arch E	48 × 36	1219 × 914
Arch E1	42 × 30	1067 × 762

（2）国际标准纸张尺寸

A 系列

型号	毫米 × 毫米	英寸 × 英寸
A0	841 × 1189	33.1 × 46.8
A1	594 × 841	23.4 × 33.1
A2	420 × 594	16.5 × 23.4
A3	297 × 420	11.7 × 16.5
A4	210 × 297	8.3 × 11.7
A5	148 × 210	5.8 × 8.3
A6	105 × 148	4.1 × 5.8

B 系列

型号	毫米 × 毫米	英寸 × 英寸
B0	1000 × 1414	39.4 × 55.7
B1	707 × 1000	27.8 × 39.4
B2	500 × 707	19.7 × 27.8
B3	353 × 500	13.9 × 19.7
B4	250 × 353	9.8 × 13.9
B5	176 × 250	6.9 × 9.8
B6	125 × 176	4.9 × 6.9

C 系列

型号	毫米 × 毫米	英寸 × 英寸
C0	917 × 1297	36.1 × 51.1
C1	648 × 917	25.5 × 36.1
C2	456 × 648	18.0 × 25.5
C3	324 × 458	12.8 × 18.0
C4	229 × 324	9.0 × 12.8
C5	162 × 229	6.4 × 9.0
C6	114 × 162	4.5 × 6.4

2. 排版

一旦纸张的尺寸定下来，下一个问题就是图的排布方向。

横版表示水平方向，竖版表示竖直方向。美术学上的横版绘画通常用于描绘风景与地平线；竖版绘画则通常在竖直的框架中描绘人物全身像与人物头像等。建筑环境设计图对于"框架"的选择同样如此。如景观中坐落的建筑更适合横版绘画，摩天大厦的方案用竖版排布更为适合。

传统上，建筑图都以横版表现。平面图在横着的图板上绘制，会使图之间有清晰的联系。

如今，建筑景观设计绘图需要给人创造一种"可能的真实性"：具备可能的功能、生活方式等的真实空间。可当成广告来使用，将方案以生活中存在的方式呈现给观看者，供其选择。这些表现图在呈现出强烈的视觉感受的同时，也具备实际的、有量度的实用建筑元素。

▲ 项目：圣·乔治广场
　　地点：格拉斯哥
　　建筑师：Block 建筑事务所
　　时间：2006 年

这是位于格拉斯哥城市广场的设计。图的下半部分是街道两侧建筑的立面，为场地的背景提供了解释说明，并且为表现图中其他的元素提供了一个底。设计概念由一些说明性文字与图例做更深一层的阐释。它们在图面的底部呈现出一条叙述故事带。透视图传达了方案的三维意向，电脑的处理使图像具有一种真实感和趣味性。

3. 图画的版面组织

　　将各个完整的图组织起来需要认真、不断地进行版式设计，以保证整体表现的清晰性。

　　当把一组图片集合排版时，就像是一种缩微图像，要能够突出图片之间的关系与它们所包含的内容。还要有效地组织图片，从而确保准确表达方案与图片之间的互相补充与完善。

　　图片需要讲述设计方案的内容，需从以下方面入手：概念草图、区位图、总平面图、入口层平面图，其他建筑平面图、立面图、剖面图。

　　一个优秀的视觉表现不应该是混乱无序的，既要有专业设计的内在关系，也要有与其相关的平面设计，如画面节奏中的文字、局部画面大小安排控制等。各种信息需要有足够的空间来放置，使其便于阅读与理解。信息可以由各种尺寸来表现，或者使用不同的图像类型与技术。图片应该有计划、有节奏地排布，使观者将它们作为一个设计的集合体来解读。

▲ 竖向版式

二、补充文本

设计图必须清晰地传达设计师的想法、概念与意向。而图像所包含的信息可以通过配备的文字进行说明，它能确保方案设计有效地被解读。因此文本的表现方式需要仔细地考虑：

1. 文本的层级划分和它如何与图画进行联系。

2. 设置引导流线指示标记使设计信息被正确地解读。

3. 标题用醒目的文字表示以便使人们能迅速点入主题。

4. 图中的数字符号、图标和各种记号使观者能清晰地解读不同的空间或功能。

项目：Metazoo
建筑师：林纯正（第8事务所）
时间：2000年

▲ 这个概念设计使用蒙太奇图像手法来表达想法：建筑概念直接拼贴在基地航拍图上。通过将方案拆成许多零部件的方式来更细致地表现项目，使得设计想法在三维方面更进一步地被表达出来。一个图例注释了每个图的元素。

三、表现与展览

陈述报告即评图或展览，是对设计的一种宣传，也是展示设计精彩性与可行性的一个有利机会。它要求结合表现图上所有的图画、草图与模型，讲解如何实现与运行项目任务书中的要求。

陈述报告更应该表现得像是一幕戏剧！——提前进行彩排，将所有的道具（图画和模型）表现出来，使听众从头至尾都对其有一种直观的了解。

当表现或展览一个预期的方案时，图片是整个展示故事的一部分。通常，设计者会口头描述方案，使图片增添效果，并且可以描述出概念背后的各种不为人知的想法，强调出方案的主要概念。很重要的一点是，设计师能够直接地解答观者对于设计所提出的问题。

1. 展板

展板是设计师用来组织设计概念或方案的表现形式。其中提供了描述与分析建筑或空间所使用的多种功能与手段，这意味着设计师或观者能够辩证地评价方案。展板也可以用来描述一组在建筑中穿行可能会看到的空间透视，给观者身在建筑环境内部的空间体验。

展板可由手绘草图、尺寸图或一系列连续的鸟瞰图构成。也可将实体模型拍照放在展板里，表现连续的空间。这意味着设计师能够结合空间来思考设计方案，在设计过程中对发展方案也是很有用的。同时，展板也是安排图像排布与总体表现不同视觉元素之间联系的有效途径。

展板大到设计项目的表达，小到诸如卖房广告的宣传单，都是需要精心设计的。

框架是展板中非常有用的元素，它将图片进行分类，把相同大小的不同图片排在一起进行表现。将提议方案通过三维方式表现出来，使得观者能够"全方位"地看到项目形状，尤其是在建筑环境形式非常复杂的时候，这种做法非常有效。建筑形式的不同方面与视角可以用框架重叠的方式拼到同一张图上，从而突出方案的不同元素。

2. 设计作品集

作品集包含设计工作的表现样本。制作作品集本身就是一项设计工作。它需要通过有计划的叙述、仔细的组织、对信息进行排版、认真排布文字和图片来清晰地传达想法与信息。

3. 作品集的目的

了解作品集观众的需求是作品集设计的第一步。观众的感觉影响着整个作品集的内容与组织形式。作品集需要用独特的见解与前卫的思想来展示设计师的才能、资质和潜力。

4. 确定内容、格式与框架

一个好的作品集应该罗列出一系列手绘与电脑制作的图片，从方案的概念阶段到各个细节，通过一些媒介与表现手段来展示不同的想法。

无论采用什么表现方法，图片的设计及其与和版式之间的关系是关键问题。保持作品集各页面之间的版式统一是很有效的方法。

技法解读

▲ 展板
建筑馆小卖部主入口"节点"，"模型容器"的建模、发展、功能与环境、尺度等运用综合表达技法，通过有节奏的平面设计做了系统、逻辑的设计表达展示。

5. 制作作品集

设计一个作品集需要仔细地思考与组织作品。使用格式规划作品集的内容有助于确保方案能够很好地被组织起来。

（1）确定作品集的对象。

（2）确定作品集的一个大方向。

（3）按顺序编排作品集的目录。

（4）思考页面最好的形式与版式。

（5）选择一种字体风格与尺寸来搭配图片。

（6）对作品集进行清晰的分类（应该按照几个主题或项目来将内容进行明确的分类）。

（7）使用方格（像对页那样）虚拟作品集的页面。用文字和草图来标示项目与相互联系照片的次序。

（8）根据之前编排的内容次序为每张页面贴上标签。

（9）思考页面之间如何连接。

（10）归整作品集，以使其符合平面格式。

作品集统一、完整，有着系统的传达力。

▲ 项目：Living Bridge 作品集
地点：威尼斯
建筑师：罗布·摩尔
时间：2006 年

作品集是工作的总结。这张图片展示了一系列在威尼斯一个称做"Living Bridge"的单体建筑方案的图片。

练习题

准备 A3 绘图纸数张，完成一个设计项目，制作模型和作品集，并存电子文档。

学生作业实训——城市综合体设计

作业要求

1. 作业基址选择不少于三个项目的综合;
2. 2号图纸,技法不限;
3. 设计方案采用"方格"的方法进行展板设计表达;
4. 展板设计表达要统一。

前期准备

1. 设计项目阅读;
2. 设计项目任务书中的疑点、难点的解析;
3. 设计项目中的难点的相关链接书目;
4. 设计相关工具、软件准备。

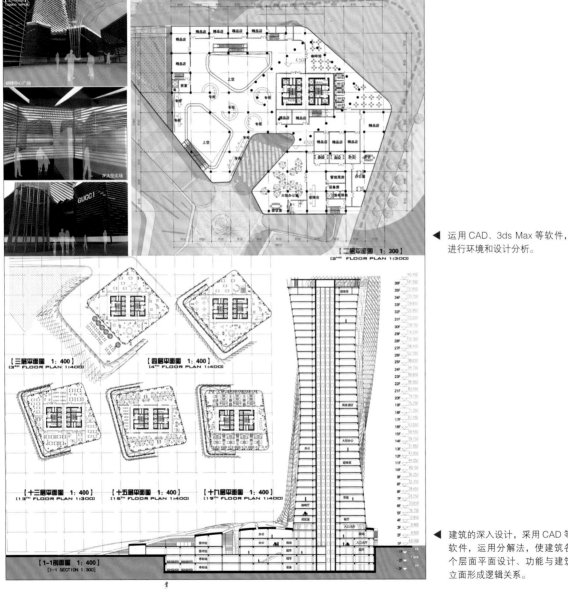

◀ 运用 CAD、3ds Max 等软件,进行环境和设计分析。

◀ 建筑的深入设计,采用 CAD 等软件,运用分解法,使建筑各个层面平面设计、功能与建筑立面形成逻辑关系。

分析点评

任何城市环境都是综合体。城市综合体综合设计,是环境工程设计中常见的类型,是综合设计表达技法和设计素质体现的检验。设计以"形"构成变异的"契合",适合着城市环境。设计表现运用 CAD、3ds Max、SketchUp、PS 等软件完成,采取分格的方法进行富于节奏的展板设计,系统地传达了设计理念。

第五章　方法问题——数字化技术的运用

第五章　方法问题——数字化技术的运用

第一节　计算机辅助设计

一、用于设计的硬件

硬件是承载软件的基本条件，在设计领域，对于硬件的要求通常较高，这也是提高设计效率的途径之一。

二、常用软件

设计类软件大致可分为二维图像处理软件和三维图像处理软件，也有三维和二维相结合的软件。最常见的 CAD 就是三维和二维结合处理的软件。主要二维软件有 Photoshop、 Illustrator、Indesign 等。

三维软件根据使用者的不同需要可分为偏重艺术设计和偏重工程设计两类，其中 3ds Max、Maya、Rhinoceros、Modo、Alias 属于前者，而 SketchUp、Solidworks、UG、CATIA 属于后者。其实在设计过程中，几个软件也经常结合使用，工程设计类对 3ds Max 这类造型软件也有一定的要求。艺术类的设计也会用到 SketchUp、Solidworks 等软件。这正像设计类的特点，工程设计和艺术本身就不分家，二者相辅相成。

本章重点

当今是科技引领潮流的时代，科技对各种设计行业有相当大的影响。大到建筑设计、环境设计，小到服装设计、包装设计等。其中数字化技术的运用中，计算机建模能够帮助建筑师以三维视角来便捷地表现体量、各立面整体形状与所选材质，更清晰地表现了设计者的思想。所以数字化运用的重要性是不言而喻的。

建议课时

10 课时

经验提示： 对计算机硬件要求

▲　显示器的要求
显示器是展现设计图的硬件，对色彩还原、成像效果有较高的要求。这样才会客观地反应设计成果，一般常用的显示器品牌有苹果、EIZO 等，色彩还原较好。

▲　主机的要求
主板的类型决定着整个计算机系统性能。要求主板散热系统要良好，卡槽留有足够的空间，方便日后系统升级。

▲　CPU
是计算机的运算核心，其功能主要是解释计算机指令以及处理计算机软件中的数据。对于设计来说，主要要求其有较高的运算速度。

设计师应该掌握大部分常用软件，以便能为自己以后的设计生涯服务。

▲ Photoshop
Adobe 公司出品，主要用于图像扫描、编辑修改、图像制作、广告创意等。

▲ Rhinoceros
是以 NURBS 为理论基础的 3D 建模软件，可以建立直线、圆弧、圆圈、正方形等基本几何图形，以 2D 图形来做仿真。常用于工业产品以及雕塑设计。

▲ CAD
AUTO CAD(Computer Aided Design) 是美国麻省理工大学提出的交互式图形学的研究计划，广泛用于建筑设计、工业设计、产品设计。此软件拥有编辑二维和三维图形的功能。

▲ Modo
是一款高级多边形细分曲面、综合建模、雕刻、3D 绘画、动画与渲染的 3D 软件。

▲ SketchUp
Google SketchUp 是一套直接面向设计方案创作过程的设计工具，其创作过程不仅能够充分表达设计师的思想而且还能满足与客户即时交流的需要。它使得设计师可以直接在电脑上进行构思，是三维建筑设计方案创作的常用工具。

▲ 3ds Max
广泛应用于工业设计、建筑设计、广告制作、多媒体制作、游戏、辅助教学以及工程可视化等领域。通过此软件模拟真实场景，让设计项目反应在真实环境之下。

◀ UG
Unigraphics NX 是 Siemens PLM Software 公司出品的一个产品工程解决方案，它为用户的产品设计及加工过程提供了数字化造型和验证手段。UG 针对用户的虚拟产品设计和工艺设计的需求，提供了经过实践验证的解决方案。

三、"头脑"与"电脑"

　　电脑始终是工具，是一种可以产生设计成果的媒介，通过设计者的操控才能生成设计方案，在这之前同样需要设计者具备扎实的职业基础。

　　设计者应有广泛的阅历和实践经验、活跃的设计思维，通过电脑让思维转化为图像，最后通过图像让实实在在的设计项目得以诞生。

　　下方"案例解析"中的项目是设计者通过深入观察自然界中的植物"板栗"所产生的设计灵感，设计出了与环境融为一体的建筑项目。

案例解析

项目：哈德威克公园游客中心
地点：达勒母
建筑师：Design Engine 事务所
建设时间：2006 年

图像展示了通过人的思维加工所产生的游客中心部分的外观。游客中心形式设计采用桥梁建造的技术，骨架部分镀上了一种天然的防锈表面。设计灵感源于板栗的自然外形。这样一种早已坐落于树林中间的物体，正如奈特有机建筑理论当中所说的"建筑像从那里长出来一样"。

▲ "板栗"的启示
通过仔细观察板栗的结构形式、色彩关系所产生的设计灵感。设计者通过电脑制作出初步模型。

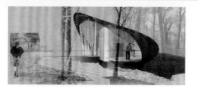

▲ "板栗"的反复推敲
设计者对"板栗"建筑设计的思维深度加工，结合建筑地域性的特色及使用功能，通过电脑设计出有生命的建筑。

▲ 方案的落成
对项目的材料、结构的控制，通过电脑让最初的"板栗"成为最终的设计成果。设计成果与环境结合得十分紧密。这是头脑控制"电脑"的结果。

第二节　数字化技术综合运用——"所见即所得"的能力

　　计算机建模能够帮助建筑师用三维视角便捷地表现体量的各个表面、整体形状与材质，清晰地表现设计者的思想。能够建立与实际尺寸大小相同的室内外各种元素的模型，小到一间屋子，大到一座城市。方案的元素或者体量只有通过模型的展现才能使人更深入地理解，才能够更深入地表达设计思想。

一、数字化技术设计软件运用

1. AUTO CAD 运用

　　在众多软件当中，CAD 能够提供三维现实模型，还可以设计标准惯例的二维图纸、有动态的演示和展示空间，并且可以选择如何在建筑内外环境中穿梭。CAD 模型能够在设计过程中用来发展复杂的形式，能够提供一系列的模型用来推敲形状。因此 CAD 的运用对设计有极其重要的意义。

项目实训

项　目：图书馆设计
地　点：四川教育学院
学　生：李光勤

　　图 1 至图 3 是在 CAD 里面生成的线框模型，表达了设计者的想法。建筑用许多透明的线框表现出来，黑的底色让建筑结构、建筑造型更直观地呈现了出来。图 4 是 CAD 绘制的平立面图，导入 3ds Max 中后进行渲染出来的图像，客观地展示了建成后的效果。

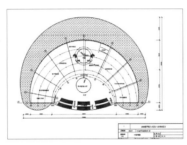

▲ 1. CAD 里面绘制得平面图

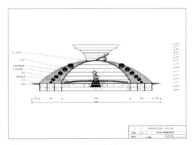

▲ 2. CAD 里面绘制的剖面图

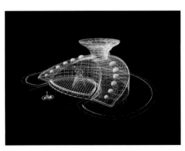

▲ 3. CAD 生成的三维线框模型

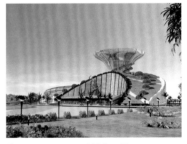

▲ 4. 3ds Max 里渲染的三维图

案例解析

项目：切斯特博物馆
地点：切斯特
建筑师：哈立德·萨勒
时间：2007 年

　　右图中展示了一组连续的博物馆设计 CAD 模型。博物馆用地很受限制，与周围环境紧紧相邻，在此方案中能充分体现。其中"动态视图"的 CAD 图像表现了在方案中间穿梭的过程。穿梭过程以人的视角展现了空间设计效果。这些图像通过多种软件制作而成。最初方案在 Vectorworks 软件中绘制平、立面图，然后将其转到 SketchUp 中建立三维模型，最后再将其导入 3ds Max 中进行渲染，再通过 Photoshop 软件进行编辑。建筑设计、环境设计都是通过多种软件结合完成的。

2. Google SketchUp 与 Google Earth

Google SketchUp 能够在网站 www.sketchup.com 上下载。这款软件能快速直观地建立三维模型，操作十分简单。一旦外形建好之后，SketchUp 能在模型上做出各种"孔洞"来表示门窗。

Google Earth 提供世界各地航拍图像，但是有些区域细致程度不够。GooleEarth 可以和 SketchUp 结合使用。用 SketchUp 设计出来的建筑模型能放在 Goole Earth 提供的图像里。当把这些图像作为图底时，不仅能展示设计理念，还能测试建筑模型在真实环境下的情况。

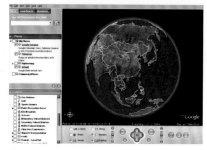

▲ Google Earth

▲ Google SketchUp

3. SketchUp 运用

SketchUp 广泛用于景观设计、室内设计和室外设计等领域。下图以一个立方体为例，在各立面上根据自己的设计制作出不同的"孔洞"作为门窗。

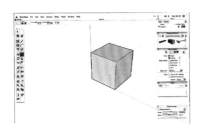

▲ 先建立一个正方形，利用挤出工具建立立方体。

▲ 在已建好的立方体上建立不同的矩形，利用挤出工具挤出不同的窗洞。

▲ 利用灯光工具选择投光方向，建立光影关系。

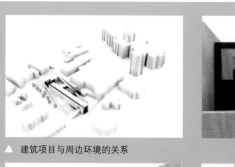

▲ 建筑项目与周边环境的关系

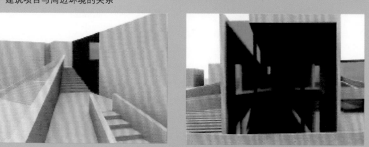

▲ 空间穿梭的不同视角，准确完整地以"动态视图"传达了设计理念和效果。

练习题

选取一个小体量建筑或景观小品，利用 SketchUp 来进行设计，要求比例尺寸合理，造型新颖。

二、建模渲染与手绘结合

建模渲染还可以通过手绘画初稿，再通过扫描仪将手绘稿传入电脑，最后再进行后期渲染处理。

手绘水彩配景添加

利用 SketchUp 创建的模型

手绘添加水景

▲ 手绘水粉与建模渲染的结合

练习题

利用自己熟悉的建模软件对建筑或景观小品进行建模渲染，周围配景用手绘处理进行添加。

三、实景计算机后期处理与手绘综合

通过实景拍摄加上后期制作与手绘的结合，可以客观真实地反应周围环境，不管是建筑还是景观，在实景的衬托下，都会表现得客观真实、新颖独特。

运用 Photoshop 添加树木配景

运用水粉色渲染的天空

利用 3ds Max 渲染的建筑模型

实拍的水景

▲ 手绘水彩、建模渲染、实景拍摄的相互综合

练习题

将实拍图片或者手绘设计方案扫入计算机，进行主体或者背景处理。

四、建模渲染与艺术化图像

在当代学科综合的背景下，设计表现技法吸取当代文化艺术的影响，不断承前启后，使现代设计表现具有强烈使时代特色。因此艺术化图像的综合极其重要。

项目：陶瓷博物馆　▶
地点：Ohmihachiman,japan
事务所：Kan Izue Architects&Associates
尺寸：24cm×17cm
技法：水彩表现
工具：水彩画

练习题

利用现代艺术语言（形式不限）进行景观方案表达。景观设计方案可以以各种范例为载体，做出与其完全不同的、新颖的表达形式。

五、建模渲染与平立面合成的综合表现

打破常规的二维平立面，通过建模渲染可以让平立面产生一种立体效果，使常规的二维平立面变得更加直观。

运用 CAD 绘制平面规划

运用 SketchUp 渲染建筑平面图

运用 Photoshop 绘制平面植物

运用 Photoshop 填充平面色块

■ 总平面图

运用 Photoshop 填充背景色

运用 3ds Max 渲染建筑立面

运用 Photoshop 添加树木配景

▲ 建筑渲染与立面的综合

六、渲染与动漫、音乐综合

表现拟建项目的"已建成"印象。在设计项目中穿过的图像，使视角在拟建的设计项目内像"电影"那样移动。通过编辑在拟建项目中穿越精心策划的空间序列，来实现穿越虚拟"现实"的过程。在渲染器中，光线的布置、建筑内外阴影的投射，能够增强设计项目的真实感。并且配置上已选择的音乐，使设计项目成为"流动的建筑"。

下面是某大学的建筑环境景观设计，以"蒙太奇"的手法，将"动态视图"变为"电影脚本"。

项目实训

项目：学院环境设计方案
制作软件：3ds Max、Premiere、After Effects
表现手法：校园空间环境以序列空间展开，在序曲、过渡、高潮、尾声中展开建筑环境景观，在动态中充满韵律地展开设计理念
背景音乐：《Somewhere》
时长：180s

1. 8s 鸟瞰 正俯
相机从左至右曲线下降，鸟瞰学院整体规划。绿化面积较大，显示项目对绿化的重视。

2. 6s 近景 正视
摄像机下移后推向学校正门，喷泉涌动，结合水声，表现充满活力与生机的学校建筑特点。

3. 6s 中景 正视
摄像机从左下往右上移动，从学校规划轴开始，表现出景观与建筑的协调性。

4. 4s 近景 仰视
摄像机直线运动，不仅表现室内的光影变化，而且衔接室外，为下一个镜头做铺垫。

5. 8s 近景 仰视
摄像机从左向右曲线运动。图书馆通过仰视的视角显得格外伟岸，玻璃映射周围的环境，与周围环境协调融合。

6. 6s 中景 平视
镜头顺着道路方向移动，建筑与环境结合，音乐与画面结合。

7. 8s 中景 正视
镜头前推，再向左摇30°，展现道路、建筑、环境的空间关系。

8. 6s 远景 平视
摄像机缓慢上移，表现相邻建筑的空间感，同时衔接结尾画面。

9. 6s 远景 平视
摄像机从右向左水平缓慢移动，画面节奏变慢。

10. 8s 夜景 俯视
摄像机向后移动，表现在夜晚整体环境与灯光的协调性。

选做练习题
选取一个设计方案进行穿越其方案空间的建模及动漫制作，并且选择表达的重点，选取与其表达风格相关联的背景音乐，进行学习观摩与评价。

七、数字化技术设计表现的过程

以 3ds Max 建筑动画制作为例，介绍数字化设计的过程。

1. 3ds Max 建模

通过对设计项目的平面、立面指导，建立三维模型。

2. 灯光材质渲染

对已经建好的模型进行渲染，通常用的渲染器有 VRay 渲染、线扫描渲染器等。

3. 动画合成

对于已渲染好的三维图通过 After Effects 等图片合成软件，即渲染与动画的结合。

通过以上建模、渲染、动画制作与合成之后，对 3ds Max 的数字化设计过程表现就应该有所掌握。

3ds Max 建模

▲ 住宅建筑设计
建筑常用大规模地形制作，在设计制作过程中要把握好整体尺度，以及细部设计。

▲ 复杂别墅模型
使用连排与叠拼类建模方法。完成一个叠拼别墅的制作。

▲ 配套公建
一个完整的住宅项目离不开配套设置，结合住宅区配套共建的特征，通过平立面制作模型。

▲ 体育场馆
体育场馆一般都较复杂，首先必须了解体育场馆的建模思路，最终完成制作。

练习题
选取一小型设计项目进行数字设计表现，使用软件不限，要求用项目模型、渲染、动画综合表现。

VRay 渲染

▲ 材质基础
通过一个黄昏场景练习，掌握常见玻璃材质的高级调节技巧、墙面材质凹凸调节技巧。材料是建筑的灵魂，因此必须掌握好建筑材质的表现方法。

▲ VRay 室外渲染
结合别墅场景，熟练掌握 Vray 在室外渲染当中的应用，表现好建筑在阳光下的光影变化。

▲ 公建黄昏案例
把握公建黄昏气氛的内涵，分析公建的特点，通过适当的表现手法，完成制作，让画面的设计语言特征明显。

▲ 夜景灯光基础
通过一个住宅场景的练习，掌握一般夜景渲染的布光规律，让灯光使设计项目更加出色。

动画制作及合成

▲ 基础动画技术
学习设置关键帧动画，调节运动曲线，使用动画控制器制作动画；学习使用 3ds Max 约束控制器、粒子系统以及骨骼及 IK 和 FK 的使用；学习 Bip 步迹文件的导入和使用、动作混合器的使用。

▲ 建筑动画前期渲染
学习不同镜头类型的优化与合理布光的方法，以及如何高效完成灯光测试的工作。通过输出图像序列，修正渲染中遇到的问题。

▲ 动画预演
选取项目案例，制定策划脚本，整理预演场景，熟练使用 Vegas 等常用剪辑工具，通过不同风格的音乐选取对设计成品进行初步编创，将视听语言合理地植入建筑动画，完成镜头动态预演。

▲ 建筑动画特效与合成技术
学习使用 After Effects 的基本工作流程，利用 After Effects 外挂插件快速实现建筑动画中常见的特效。

学生作业实训——体育建筑设计

作业要求
1. 体育建筑设计，对环境要具有制约和影响力；
2. 运用软件 CAD、3ds Max 等进行建筑整体设计表达；
3. 出图纸张：A3 。

前期准备
1. 阅读作业任务书；
2. 准备软件的综合运用；
3. 教科书、参考书目、相关知识链接及教师指导。

▲ 模型建立
根据项目的任务书和构成设计理念，将在 CAD 软件中绘制的平立面图导入 3ds Max 中，并建立对应的模型。

▲ 添加材质
建筑模型建好之后再建立周围相应的场地模型，贴上对应的材质。摄像机镜头要对整体项目进行表现，因此采用鸟瞰的镜头角度。

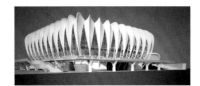

▲ 体育馆渲染
以人的视角表现建筑，让建筑显得更真实。注意光的投射产生的光线变化。图中表现了阳光对材质的影响。

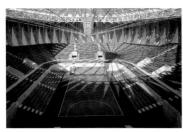

▲ 体育馆内部空间渲染
体育馆室内空间整体与局部的表现，注意光线对内部空间的影响，注意局部空间内外联系以及建筑结构表现。

分析点评
体育建筑设计，要对环境产生影响力，其造型设计非常重要！该设计能够体现这一要求。设计运用 3ds Max、CAD 等设计软件，使建筑体量具有节奏感，结构、材质表现恰当，画面构图适中、主次分明。设计表达传达了设计内容，清晰而有效。

附录

附录一 ： 相关标准

一、总则

1. 为保证制图质量，提高制图效率，做到图面清晰、简明，符合设计、施工、存档的要求，适应工程建设的需要，制定了本标准。

2. 本标准适用于下列制图方式绘制的图样：

（1）手工制图；

（2）计算机制图。

3. 本标准适用于建筑专业和室内设计专业下列的工程制图：

（1）新建、改建、扩建工程的各阶段设计图、竣工图；

（2）原有建筑物、构筑物等的实测图；

（3）通用设计图、标准设计图。

4. 建筑专业、室内设计专业制图，除应遵守本标准外，还应符合《房屋建筑制图统一标准》以及国家现行的有关强制性标准、规范的规定。

二、 一般规定

1. 图线

（1）图线的宽度b，应根据图样的复杂程度和比例，按《房屋建筑制图统一标准》中（图线）的规定选用（图1—图3）。绘制较简单的图样时，可采用两种线宽的线宽组，其线宽比宜为b:0.25b。

（2）建筑专业、室内设计专业制图采用的各种图线，应符合"表1 图表"的规定。

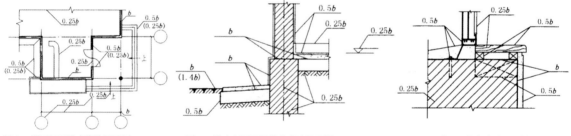

图1 平面图图线宽度选用示例 图2 墙身剖面图图线宽度选用示例 图3 详图图线宽度选用示例

表1 图表

	线型	线宽	用途
粗实线	————	b	1. 平、剖面图中被剖切的主要建筑构造（包括构配件）的轮廓线。 2. 建筑立面图或室内立面图的外轮廓线。 3. 建筑立面图或室内立面图主要部分的轮廓线 4. 建筑构配件详图中的外轮廓线 5. 平、立、剖面图的剖切符号
中实线	————	0.5b	1. 平、剖面图中被剖切的次要建筑构造（包括构配件）的轮廓线 2. 建筑平、立、剖面图中建筑构配件的轮廓线 3. 建筑构造详图及建筑构配件详图中的一般轮廓线

	线　型	线　宽	用　途
细实线	——————	0.25b	小于 0.5b 的图线、尺寸线、尺寸界线、图例线、索引符合、标高符号、详图材料做法引出线等
中虚线	------------	0.5b	1. 建筑构造详图及建筑构配件不可见的轮廓线 2. 平面图中的起重机（吊车）轮廓线 3. 拟扩建的建筑物轮廓线
细虚线	------------	0.25b	图例线、小于 0.5b 的不可见轮廓线
粗单点长划线	—·—·—	b	起重机（吊车）轨道线
细单点长划线	—·—·—	0.25b	中心线、对称线、定位轴线
折断线	———／———	0.25b	不需画全的断开界线
波浪线	～～～	0.25b	不需画全的断开界线、构造层次的断开界线

注：地平线的线宽可用 1.4b。

　2. 比例

　　建筑专业、室内设计专业制图选用的比例，宜符合"表2　比例"的规定。

表 2　比例

图　名	比　例
建筑物或建筑物的平面图、立面图、剖面图	1:50、1:100、1:150、1:200、1:300
建筑物或建筑物的局部放大图	1:10、1:20、1:25、1:30、1:50
构配件及构造详图	1:25、1:30、1:50

三、图例

　1. 构造及配件

　2. 水平及垂直运输装置（略）

四、图样画法

　1. 平面图

　（1）平面图的方向宜与总图方向一致。平面图的长边宜与横式幅面图纸的长边一致。

　（2）在同一张图纸上绘制多于一层的平面图时，各层平面图宜按层数由低向高的顺序，从左至右或从下至上布置。

　（3）除顶棚平面图外，各种平面图应按正投影法绘制。

　（4）建筑物平面图应在建筑物的门窗洞口处水平剖切俯视（屋顶平面图应在屋面以上俯视），图内应包括剖切面及投影方向可见的建筑构造以及必要的尺寸、标高等，如需表示高窗、洞口、通气孔、槽、地沟及起重机等不可见部分，则应以虚线绘制。

　（5）建筑物平面图应注写房间的名称或编号。编号注写在直径为 6mm 细实线绘制的圆圈内，并在同一张图纸上列出房间名称表。

　（6）面积较大的建筑物，可分区绘制平面图，但每张平面图均应绘制组合示意图。各区应分别用大写拉丁字母编号。在组合示意图中要提示的分区，应采用阴影线或填充的方式表示。

（7）顶棚平面图宜用镜像投影法绘制。

（8）为表示室内立面在平面图上的位置，应在平面图上用内视符号注明视点位置、方向及立面编号（图4）。符号中的圆圈应用细实线绘制，根据图面比例圆圈直径可选择8—12mm。立面编号宜用拉丁字母或阿拉伯数字。

内视符号如下所示：

单面内视符号　　　双面内视符号　　　四面内视符号

2. 立面图

（1）各种立面图应按正投影法绘制。

（2）建筑立面图应包括投影方向可见的建筑外轮廓线和墙面线脚、构配件、墙面做法及必要的尺寸和标高等。

（3）室内立面图应包括投影方向可见的室内轮廓线和装修构造、门窗、构配件、墙面做法、固定家具、灯具、必要的尺寸和标高及需要表达的非固定家具、灯具、装饰物件等（室内立面图的顶棚轮廓线，可根据具体情况只表达吊平顶或同时表达吊平顶及结构顶棚）。

（4）平面形状曲折的建筑物，可绘制展开立面图、展开室内立面图。圆形或多边形平面的建筑物，可分段展开绘制立面图、室内立面图，但均应在图名后加注"展开"二字。

（5）较简单的对称式建筑物或对称的构配件等，在不影响构造处理和施工的情况下，立面图可绘制一半，并在对称轴线处画对称符号。

（6）在建筑物立面图上，相同的门窗、阳台、外檐装修、构造做法等可在局部重点表示，绘出其完整图形，其余部分只画轮廓线。

（7）在建筑物立面图上，外墙表面分格线应标示清楚。应用文字说明各部位所用面材及色彩。

（8）有定位轴线的建筑物，宜根据两端定位轴线号编注立面图名称；无定位轴线的建筑物可按平面图各面的朝向确定名称。

（9）建筑物室内立面图的名称，应根据平面图中内视符号的编号或字母确定。

3. 剖面图

（1）剖面图的剖切部位，应根据图纸的用途或设计深度，在平面图上选择能反映全貌、构造特征以及有代表性的部位剖切。

（2）各种剖面图应按正投影法绘制。

（3）建筑剖面图内应包括剖切面和投影方向可见的建筑构造、构配件以及必要的尺寸、标高等。

（4）剖切符号可用阿拉伯数字、罗马数字或拉丁字母编号（图5）。

（5）画室内立面时，相应部位的墙体、楼地面的剖切面宜有所表示。必要时，占空间较大的设备管线、灯具等的剖切面，应在图纸上绘出。

图4　平面图上内视符合应用示例

图5　剖切符号在平面图上的画法

4. 其他规定

（1）指北针应绘制在建筑物的平面图上，并放在明显位置，所指的方向应与总图一致。

（2）零配件详图与构造详图，宜按直接正投影法绘制。

（3）零配件外形或局部构造的立体图，宜按《房屋建筑制图统一标准》中（轴测图）的有关规定绘制。

（4）不同比例的平面图、剖面图，其抹灰层、楼地面、材料图例的省略画法，应符合下列规定：

a．比例大于1:50的平面图、剖面图，应画出抹灰层与楼地面、屋面的面层线，并宜画出材料图例。

b．比例等于1:50的平面图、剖面图，宜画出楼地面、屋面的面层线，抹灰层的面层线应根据需要而定。

c．比例小于1:50的平面图、剖面图，可不画出抹灰层，但宜画出楼地面、屋面的面层线。

d．比例为 1:100— 1:200 的平面图、剖面图，可画简化的材料图例（如砌体墙涂红、钢筋混凝土涂黑等），但宜画出楼地面、屋面的面层线。

e．比例小于 1:200 的平面图、剖面图，可不画材料图例，剖面图的楼地面、屋面的面层线可不画出。

f．相邻的立面图或剖面图，宜绘制在同一水平线上。图内相互有关的尺寸及标高，宜标注在同一竖线上（图6）。

图 6 相邻立面图、剖面图的位置关系

（5）重机宜标出轨距尺寸（以米计）。

（6）楼地面、地下层地面、阳台、平台、檐口、屋脊、女儿墙、台阶等处的高度尺寸及标高，宜按下列规定注写：

a．平面图及其详图注写完成面标高。

b．立面图、剖面图及其详图注写完成面标高及高度方向的尺寸。

c．其余部分注写毛面尺寸及标高。

d．标注建筑平面图各部位的定位尺寸时，注写与其最邻近的轴线间的尺寸；标注建筑剖面各部位的定位尺寸时，注写其所在层次内的尺寸。

e．室内设计图中连续重复的构配件等，当不易标明定位尺寸时，可在总尺寸的控制下，定位尺寸不

用数值而用"均分"或"ＥＱ"字样表示，如下所示：

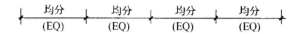

五、本标准用词说明

1．为便于执行标准条文时区别对待，对要求严格程度不同的用词，说明如下：

（1）表示很严格，非这样做不可的用词：正面词采用"必须"；反面词采用"严禁"；

（2）表示严格，在正常情况下均应该这样做的用词：正面词采用"应"；反面词采用"不应"或"不得"；

（3）表示允许稍有选择，在条件许可时首先应该这样做的用词：正面词采用"宜"；反面词采用"不宜"；表示有选择，在一定条件下可以这样做的用词，可采用"可"。

2．本标准中指明应按其他有关标准执行时，写法为"应符合……规定"或"应按……执行"。

职业定义

从事景观设计、园林绿化规划建设和室内外空间环境创造等工作人员。

职业等级

本职业共设四个等级，分别为：景观设计员（国家职业资格四级）、助理景观设计师（国家职业资格三级）、景观设计师（国家职业资格二级）、高级景观设计师（国家职业资格一级）。

表3　理论知识鉴定内容

项目	鉴定范围	鉴定内容	鉴定比重
基础知识	1．景观设计概论	1．景观设计及发展 2．景观环境行为心理 3．景观园林体系、风格、流派及类型 4．中外景观园林发展概况 5．景观设计艺术与技术	8%
	2．景观设计的构成	1．景观环境的自然要素 2．景观环境的人文要素	4%
	3．景观设计的内容	1．景观规划设计 2．景观设施设计 3．硬质景观设计 4．软质景观设计 5．景观工程实施方法	5%

项目	鉴定范围	鉴定内容	鉴定比重
基础知识	4. 景观设计方法与程序	1. 景观设计程序 2. 景观设计的基本原则	3%
	5. 测量学基本知识	1. 测量原理 2. 测量的基本仪器工具	1%
	6. 计算机绘图基本知识	1. CAD 2. Photoshop	9%
	7. 景观美术基本知识	1. 景观制图基础知识 2. 透视图画法 3. 景观美学初步知识 4. 景观设计表现方法	4%
	8. 园林植物学基本知识	1. 常见园林树木及种类 2. 常见园林花卉及品种 3. 常见园林植物的栽培技术知识	9%

项目	鉴定范围	鉴定内容	鉴定比重
专业知识	1. 景观类型设计基本知识	1. 街区绿地与公共设施景观设计 2. 旅游风景区景观设计 3. 居住区环境景观设计 4. 商业步行街区景观设计	15%
	2. 水体景观环境设计基本知识	1. 水体景观设计概述 2. 水的形态、形式与作用 3. 水体景观设计基本要素 4. 水体景观设计基本形式 5. 水景与植物配置基本知识	6%
	3. 城市夜间景观照明设计基础知识	1. 光源与景观照明设计基本知识 2. 景观夜间照明设计方法	3%
	4. 景观工程施工图设计基本知识	1. 材料与构造基本常识 2. 铺地工程施工图设计基本知识 3. 绿化工程施工图设计基本知识 4. 水体工程施工图设计基本知识	6%
	5. 景观工程施工基本知识	1. 景观工程的施工监理常识 2. 铺地工程施工基本知识 3. 绿化工程施工基本知识 4. 建筑小品工程施工基本知识 5. 水体工程施工基本知识 6. 公共设施工程施工基本知识	6%

专业知识	6. 设计业务管理	1. 设计文件的组成 2. 设计文件的内容 3. 设计文件的编制程序	3%
相关知识	1. 场地设计基本知识	1. 场地设计条件 2. 场地布局 3. 场地绿化布置 4. 竖向设计 5. 场地管线工程	2%
	2. 建筑设计基本知识	1. 建筑设计的基本原理 2. 建筑设计工程识图 3. 建筑设计工程制图	3%
	3. 城市规划基本知识	1. 城市规划工作内容和基本知识 2. 城市构成与用地规划基本知识 3. 城市交通与道路系统基本知识 4. 居住区规划基本知识 5. 城市公共空间基本知识	3%
	4. 职业道德	1. 职业守则要求 2. 质量管理知识 3. 安全文明生产与环境保护知识	2%
	5. 景观设计相关法规与标准	1. 保护类 2. 规定类 3. 管理类 4. 法规类	8%

表 4 实际操作鉴定内容

项目	鉴定范围	鉴定内容	鉴定比重	备注
计算机辅助绘图能力	Auto CAD	1. 二维图形绘制 2. 图层图块图案填充 3. 尺寸标注与文字标注 4. 图纸输出与打印	20%	

项目	鉴定范围	鉴定内容	鉴定比重	备注
景观设计表现能力	1. 美术基础	1. 平、立、剖面图的画法 2. 钢笔线条的明暗和质感的表现 3. 美术字表现能力 4. 徒手画线能力 5. 透视图基础能力	30%	
	2. 景观美术表现	1. 画面构图能力 2. 物体造型能力 3. 色彩协调能力 4. 技法熟练程度		
	3. 版面设计表现	1. 美术字表现能力 2. 版面构图能力 3. 色调掌控能力 4. 表现形式		

景观工程设计与构思能力	1. （小型）景观规划与设计	1. 资料分析能力 2. 设计构思能力 3. 景观艺术与环境的协调能力	50%	
	2. 景观设计表现	1. 平面设计表现能力 2. 立面、剖面设计表现能力 3. 景点设计透视图表现能力		
	3. 景观工程施工图设计	1. 文件编制能力 2. 设计说明写作能力 3. 硬质景观工程施工图设计能力 4. 软质景观工程施工图设计能力 5. 材料应用能力		

附录二：设计表达相关网站

综合类

创意在线：http://www.52design.com

设计帝国：http://www.warting.com

视觉共享：http://www.xxchixx.com

设计联盟：http://www.Design links.cn

中国设计同盟：http://www.cntoom.cn

工业设计·中国：http://www.3d3d.cn

发现创意：http://www.fffid.gom

家具设计论坛：http://www.xgzx.5d6d.com

视觉中国：http://www.chinavisual.com

室内设计

室觉：http://www.c6888.com

室内设计：http://www.snsj.net.cn

自由设计新家园：http://www.wswin.com

美国室内设计：http://www.interiordesgn.net

仕奥设计：http://www.s1aow.com

建筑设计

http://www.pritzkerprize.com

http://www.architectureweek.com

建筑论坛：http://www.abbs.com.cn

后 记

　　长久从事建筑与环境工程设计的教学，感叹此类教材出版如海，虽标榜"够用实用"，但致用的少之又少！教育的责任使然，编一本自以为"行之有效"的书是由衷的愿望！幸与人民美术出版社达成共识，终能成书，幸感是一种神圣职责的固执、解惑的满足。本书在整体上以建筑与环境艺术专业工作运用为出发点，立足教学，紧密结合实践，不落案臼。与实际设计相结合的过程，颇感艰辛困惑，所幸最终得以成书。

　　终近尾声，从腹稿的酝酿与构思到成文成书，艰辛终归过去，曙光在望。此刻，没有任何喜悦，亦无释然的放松，回首审视这"新生儿"，竟出现了一种莫名的心情：汗水的付出终有收获是不争的事实，忐忑不安的是，它是否会如我们的初衷"授人以渔"而不至于"误人子弟"？结果尚拭目以待！

　　设计表现技法是与时代相关联的，时代的发展进步会为之提出新的要求和新的源动力，促进设计表现方法向专业、职业综合完整的系统方向发展。表现技法在工作中不是孤立的运用存在，凭着几种渲染技法很难自信地走向工作岗位！本书中力求系统实用、贴近工作实践来描述，从技术到系统方法，刻意去剖解、离析那些杰出建筑师、景观设计师的设计力作，取其具体"片段"进行相关联的解构与分析，从技术步骤性和实用性去描述，"看图说文"，在实用的方法上进行解释与思考。设计表现技法是与设计实践相关的"图式思维"和表达，这正是设计师和从业者所需掌握的。

　　本书编写是一个繁复辛劳的劳作，艰难之际，研究生程雅妮、李光勤、徐春英做了大量的工作！没有他们无私的帮助，大量人员的鼓励和相助，完成本书是难以想象的。

　　志同道合几多人员的参与，半年的历程，愿付出与欣慰同在！

　　本书祝建华、李光勤编写了第一章，徐春英、刘勇奇编写了第二章，程雅妮编写了第三章，徐春英、李玉兰编写了第四章，李光勤、祝建华编写了第五章，吴威廷编写了附件。最后由祝建华统一修改定稿。

　　在此，谨对所有引用的插图的书籍作者、绘图师、出版社表示由衷的感谢！对人民美术出版社编辑及诸多同仁及丛书编撰人员的支持与配合表示由衷的感谢！感谢程雅妮、李光勤、徐春英、吴威廷、罗超英、陈楠做了大量的工作，感谢为之关注和付出的刘学峰、吴展彪、尤静、谭璐、韩慧丽道友的支持，在此一并致谢！

<div align="right">

祝建华

2012 年 4 月

</div>